中国美术学院设计艺术学院综合设计系
"跨界·综合"实验性设计教学丛书
21世纪全国高等院校艺术与设计系列丛书

思之维·课题设计

LOGIC COURSE DESIGN

陈立勋　郑筱莹　著

北京大学出版社
PEKING UNIVERSITY PRESS

中国美术学院设计艺术学院综合设计系
"跨界·综合"实验性设计教学丛书
21世纪全国高等院校艺术与设计系列丛书

思之维·课题设计

LOGIC
COURSE
DESIGN

作者

陈立勋，男，江苏吴江人，1959年6月14日出生，1982年考入无锡轻工业学院造型美术系（现为无锡江南大学设计学院），1986年毕业留校任教。

现为中国美术学院副教授、硕士生导师，浙江省水彩画家协会理事，中国美术家协会浙江省分会会员。曾任江苏省水彩画家协会常务理事。

郑筱莹，女，2004年毕业于鲁迅美术学院视觉传达设计系，获硕士学位。现为中国美术学院综合设计系教师，主要承担设计思维、平面设计和虚拟空间设计等课程的教学工作。

曾出版《西方现代艺术设计简史》《色彩设计基础》《广告设计》《二维设计基础·色彩构成》《中国工艺美术简史》等著作。

编者的话

本教材是中国美术学院设计艺术学院综合设计系系列实验教材的一部分，是中国美术学院设计艺术学院综合设计系多年来跨界教学实践的总结，凝结了全体任课教师的心血，是综合设计系教学集体智慧的结晶。本教材试图回答什么是综合设计和跨界设计，如何应对快速变化中时代的社会需求，以及如何应对国内呼声渐高的设计教学改革需求，并在跨界设计教学践行的基础上进行梳理、提练、总结等问题。

在飞速发展的今天，社会生活中的跨界设计实践已不是什么新鲜事，但如何在教学中践行还有许多功课要做，尤其是因为传统设计教育历来重视分科、分类、分专业进行，改变这种状况除了教学课目设置要有变化外，教学理念也要有大的转变。其目的是培养视野开阔、思维活跃、应变能力强、具有前瞻性思考与预测能力的引领性设计人才，面对复杂的现实问题，不仅能跨专业而且能跨学科进行思考、分析、提出问题和解决问题。本教材也可以说是针对跨界设计实验教学进行的阶段性回顾、总结和展望。

如果说本教材能够引起业界内有志于设计教学改革同仁们的兴趣，提供给大家一点启发，并持续关心国内设计教学的改革，我们的目的也达到了。

目录　　Contents

导　论 　　　　　　　　　　　　　　　　　　　　006

第一章　设计学科课题教学概述　　　　　　　　　010
第一节　设计学科与课题教学　　　　　　　　　　　012
第二节　课题设计与设计课题　　　　　　　　　　　015
第三节　设计课题教学的类型　　　　　　　　　　　017

第二章　学科融合与跨界设计教育　　　　　　　　038
第一节　学科分类的悖论　　　　　　　　　　　　　040
第二节　多元教育理论与设计教育　　　　　　　　　042
第三节　世界设计教育的历史与教育方法演进　　　　043
第四节　综合设计课题设计教学　　　　　　　　　　047

第三章　跨界设计思维训练　　　　　　　　　　　064
第一节　设计思维的认知　　　　　　　　　　　　　066
第二节　设计创意思维培养　　　　　　　　　　　　071
第三节　课题设计思维的学科依据　　　　　　　　　074

第四章	**课题化教学与设计教育目标**	090
第一节	课题化教学与复合型人才培养	092
第二节	课题化教育与设计能力培养	095
第三节	聚焦于"事"的理而非"物"的形	104

第五章	**课堂教学实践**	124
第一节	默会知识与课题教学	126
第二节	过程中的新起点	130
第三节	"锚定效应"思维与课题训练	131

毕业设计	132

参考文献	146

导 论　　　　　　　　　Preface

　　大约在二十多年前，笔者在图书馆见到一本书名为《自我的推介———堂课程的记录》的教科书，作者是中央美术学院视觉传达系的老师。与其他教科书不同的是，该书仅仅记录了视觉传达专业一门课程（约四周）的内容。在课堂上，以课题的方式向同学们提出一个问题：怎么样在有限的时间里，用图形的方式介绍和推介自己？教科书没有冗长的视觉设计基础理论介绍，生动地通过课题的教学方式，用自我推介的案例实践形式完成了课程教学，在让学生获得一般性视觉传达设计专业知识的同时，又通过自我推介的设计实践过程，亲身体验自我"推介"设计的整个过程，即通过视觉图像或符号传达信息的过程，让人印象深刻、至今难忘。

　　设计课题，通常是指在课堂教学中为了配合理论知识课程传授而设置的设计实践课程。好的设计课题的提出，能够充分反映课程的基本学理（如上述课题的提出），通过课程"外延"在实践中的延伸，使学生深化对理论课程"内涵"的理解，既可以帮助学生把各专业的知识点串联起来以解决课题中提出的问题，又可以使学生通过设计课题的实践活动提高设计能力，以点带面、举一反三地引导学生展开设计思维训练，提高动手能力，让创意思维的培养真正落到实处。

　　在西方形形色色的教育思想中，也曾经出现过"课题"化教学思想和理论，20世纪30年代的美国，出现了一种社会"改造主义课程"理论，代表人物为布拉梅尔德（Brameld,T.）。该理论认为课程的核心是社会改造，以解决时代的文化危机，主张通

过学校培养学生参与社会规划的意识，以及适应并改造社会生活的能力；主张高校课程的类型应采取问题课题的形式，以广泛的社会问题作为课程的核心，编制课程时，首先提出一个需要解决的实际问题，然后利用一切学科可以利用的知识和技术去解决这个问题。这样做有利于打破各学科的界限，一切相关的知识、经验和方法都可以被重新加以组织和安排，从而实现各科知识的高度综合。尽管该理论存有忽视基础学科系统传授及过于功利化的缺陷，却给后人带来很多深刻的启迪。

2011年5月，浙江省杭州市政府巨资购得德国20世纪30年代包豪斯学校的全部藏品，陈列于中国美术学院博物馆，供全国艺术设计从业人员与学生参观学习研究之用。此举在国内艺术设计学界产生轰动效应。应该看到，经过改革开放三十多年来对西方设计教育的学习、引进，中国的设计教育已经进入自主体系建构、特色体系建设的战略发展阶段。目前，中国是建立设计类专业学校最多、在校学习设计的学生是世界上最多的国家之一。据不完全统计，中国设立设计类专业的各类高等院校及高职院校有两千多所，在校生有三十多万人。在欣喜于设计教育高速发展的同时，我们应该清醒地认识到许多实质性不足，在轰轰烈烈办教育的表面下，仍然难掩教育理念的缺位、教学理论的薄弱、教学手段的贫乏、培养目标不明确所暴露的问题。三十多年来，我们培养的设计人才大部分仅仅是满足市场需要的人才，设计师原创能力的不足成为制约我国创建自主品牌的主要因素之一；我们培养的设计师大都是等着别人上门

委托设计，很少采取主动出击、敢于引领时尚与市场的设计行动。在目前大部分情况下，设计还很难摆脱资本的附庸、权势的工具等种种尴尬。上述问题的存在，有些并非完全是设计教育的问题，但设计教育难究其责。今天，我国设计教育与世界各国设计教育面临的问题和机遇是相同的，在如何运用人文智慧、科技手段解决人类面临的危机方面，东西方设计教育今天已处在同一起跑线上。

　　成立于2004年的综合设计系是中国美术学院应对当下时代诉求的积极举措。综合设计系的课程设置充分反映了该系创办之初提出的"培养具有全面素养的跨学科、跨专业设计人才"的核心理念。课题化设计教育以提出问题为开端，启发学生积极能动地思考问题、解决问题。在此基础上大胆假设，前瞻性地提出未来社会可能出现的需求趋向；课题的设计从设计思维的训练入手，训练学生系统思考设计命题，养成良好的设计思维习惯，不是孤立地从现有专业，而是系统地从未来可能的需求出发来思考所面临的问题，并思考设计对象的复杂性；课题化设计以基本掌握课程学理为目标，以此带动相关专业知识的传授和基本技能的训练。经过近十年来的发展，综合设计的教学在培养跨界设计人才方面取得了一定成效，社会用人单位普遍反映良好。综合设计教育理念虽然不能解决所有设计问题，也不是以培养"万能"型设计师为目标，但是，在应对当下出现的日益复杂、综合的社会生活问题时，综合设计系的教育有着不可替代的作用。

　　"课题式教学"意味着学生在大学本科阶段，就必须以研究者的姿态面对当前发生的问题，所有的知识与技能是为提出问题和解决问题，为创造新知识、实现新创意而准备的，即使学生暂时还不具备知识与技能，但能知道通过哪些途径去获得知识并且在实践中创造新的知识与技能。"课题式教学"的提出，对于从事该教学的教师提出了更高的素质要求，这种要求并不仅仅表现为全面的知识与出众的技能，而是对生活的洞察力与思考力，体现在该教师是否具备接受新知识、拓展新知识的能力。教师的价值不仅仅体现在自身的能力方面，而是体现在能否有效地调动、诱导、组织教学，如果把学生比喻为正在生长的树苗，教师的职能就是调节好土壤、水分、气温、光线，以有利于"树苗"的生长。学生在"课题式教学"中会发现，仅仅依靠书本知识与教师传授的知识与经验是远远不够的，必须要自己提出问题并解决问题。要学会在别人看来没有问题的地方发现问题，在别人已经解决的问题的基础上，提出更加有效的解决问题的方案。让学生意识到，他们今天所面临的问题，与世界一流的科学家、艺术家、思想家并没有不同。

　　课题化设计的理想意图是解决如下矛盾：知识传授训练与创意能力培养的矛盾；跨学科教学要求与师资队伍专门化的矛盾；思维能力培养与动手能力训练的矛盾；设计过程掌控与设计结果展示的矛盾，等等。目的是紧紧抓住设计训练的核心，设计课

题是"纲"，各专业知识点是"目"，纲举目张，目随纲现，最终达到提高设计教学效率的目的。

我们所要培养的设计师首先是一位有人文素养的、人格健康而且发展全面的的人。我们的大学应该是源源不断地提供新知识的场所，而不是提供知识与技能的"超市"。唯其如此，才能使设计师的价值取向不会出现偏差。高等设计教育并不是培养设计工匠的地方，更不是设计职业教育，仅仅培养具有娴熟设计技巧的人，这些人或许可以获取不菲的收入、较高的声誉，但是也极其容易在充满诱惑的社会丛林中迷失自我。只有那些具备高远的目标、人文的情怀和有社会责任、担当的人才能在专业发展方面走得更远、更好。但是，我们应该同时看到，仅仅有这些高远的目标是不够的，还需要有效的手段和途径。仅仅提出问题也远远不够，还需要提出解决问题的可行性方法。目前我们还缺乏具体的设计教育方法和设计教育的研究，在提高单位课程质量和效率方面有很多改进的空间。中国美术学院综合设计系虽然率先利用设立综合设计系的机会进行课程改革实践，但仅仅是个开始，课题设计教育的研究还处于探索的阶段。

本教材并非局限于设计技法的介绍与传授，有设计技法介绍的内容，但不是唯设计技法论。即使是设计技法介绍，大部分是设计思维方法的介绍与传授。设计思维方法传授的内容也有深有浅，读者可按需索取。笔者希望让阅读过此书的人能够获得更多书本以外的思想启发，而不只局限于书中的知识和信息。

教材中的课题式教学案例大部分取自综合设计系全体教师辅导的课程，因此，从某种意义上说本书是集体教学智慧的结晶。在此要特别感谢综合设计系参与课题式设计教育的全体同仁，没有他们丰富多彩的教学实践内容，就没有现在呈现在大家面前的教材。除了一些设计专业基础性课程，如手绘设计表现、设计制图、计算机辅助设计等课程外，综合设计系各门专业课基本采用课题式教学，即在每一门课程教学安排中预先设定课程的课题内容。例如，"小型课题设计"课程，预先确定课程中的课题是什么内容，是小型茶馆、小型饭馆？还是小型会所、小型娱乐厅？确定了课题内容以后，再安排不同专业背景的教师参与课题设计教学方案的制定。一般来说，此类课题式教学专业的综合性较强，通常由平面设计、空间设计、产品设计三位担任不同专业教学的教师参与，帮助学生解决不同阶段出现的问题。

课题化教学带来的益处是能使学生潜移默化地接受基本的科学研究方法的训练，学会采集信息资源，对信息资源进行归类和分析，归纳主要信息资源，分析信息资源的本质特征，在此基础上提出问题及提供创造性地解决问题的方案。

中国美术学院设计艺术学院综合设计系
"跨界·综合"实验性设计教学丛书
21世纪全国高等院校艺术与设计系列丛书

思之维·课题设计

LOGIC
COURSE
DESIGN

第一章

设计学科课题教学概述

学科分类的目的是便于人们认识自然与社会的种种复杂现象，随着研究与探索未知领域的需要，学科有可能会越分越细。然而，"分"是为了"合"，"分"是手段，"合"才是目的；尽管学科之间是彼此分割的，但科学却是一个不可分割的内在整体；我国有悠久的"通识"教育传统，始于两千多年前的"六艺"教育，培养了大批优秀人才；面对越分越细的学科，作为一门跨专业的综合性学科，设计学科应采取相对"超然"的态度应对。

第一节 设计学科与课题教学

在常人眼里,设计是一种通过设计师的创造性劳动给物品、空间提升价值的活动。好的设计能够带领企业或公司走出困境,扭亏为盈,给企业和公司带来巨大的商业利益;为政府的区域规划、城市建设出谋划策,改变、优化人们的生活环境;为人们的生活创造出丰富而美观的日常用品,带给人们方便而舒适的生活,提升人们的生活质量,同时,也为设计师本人带来荣誉和物质利益。狭义的设计似乎仅仅局限于上述有限的几个领域,广义的设计已远远超出上述领域,其意义也远远超出设计行为本身。广义的设计不仅创造物质文明,同时也创建精神文明。通过设计教育开发人们的创造潜能,促进人的个性的全面发展,使设计教育成为人类知性文化的一部分,赋予设计特殊的人文意义;设计不仅营建有形的人造物质世界,同时也催生出丰富的精神情感世界。在使"生活艺术化"方面,在使科技成果转化成为人们生活服务的设施和

日用品、防止科技异化人性方面，设计也具有不可替代的作用。广义的设计甚至还被人们提升到"形而上"的哲学层面思考：既然设计是艺术与科学的结合，那么，通过设计实践可以有效地弥合目前客观存在的基础科学与应用科学、自然科学与社会人文学科、科学理性实证与艺术情感表达之间的分裂和冲突。今天的设计已延伸至社会生活的宏观领域与微观领域，前者如政府的"制度设计""顶层设计"，乃至国家发展战略和人类可持续发展；后者如百姓的日常消费方式选择。

设计又是一门"常看常新"的学科，今天的人们看待设计与十年前的人们完全不一样，以后十年的人们看待设计与今天的人们又会不同。在所有学科体系中，没有哪一门学科既如此高深又如此通俗，既如此学术又如此日常，既如此科学又如此人文，既如此精神又如此物质，既如此艺术又如此技术，既如此高雅又如此商业。在不同群体、不同专业的人眼睛里，设计还是人们心目中的"变形金刚"。在科学家眼里，设计能够把那些远离人们日常生活的科技成果转化为人们乐意使用的民用产品；在政治家眼里，设计是提升国家和政府文化形象、帮助企业产品转型升级的重要手段；在经济学家眼里，设计是拉动国内生产总值上升的最有效工具；在艺术家眼里，设计能够把美的要素带入日常生活；在商业人士眼里，设计是增加商品附加值的最划算的工具；在消费者眼里，设计师是一群聪明绝顶的人，他们既招人喜爱又令人嫉恨——简陋的产品一经设计师的巧妙包装就能够轻易地掏出消费者口袋里的钱。"从原因上看，道理很简单，设计是一门实用性极强的学科，它的目标是市场，而不是研究所或书斋，设计现象的复杂性就在于它既是文化现象又是商业现象，很少有其他的活动会兼有这两个看上去对立的背景之双重影响。"[①]设计活动的本质属性在于它的实践性，我们要从文化的角度去研究它，同时又要从工业生产、科技推动、商业发展的角度去看待它，它多变而缺乏恒常性，它时看时新，使得欲对该学科进行深入的学理研究带来困难。

中国的设计教育经过近40年的艰难摸索，从认真学习先进国家设计教育开始，到目前已基本构建完整的设计教育体系为止，成绩斐然，有目共睹，现在正处于努力形成本土设计教育特色的特殊阶段。尽管我们已经意识到创造性人才的教育与培养对于设计专业非常重要，但是，实际上还完全没有摆脱单纯的知识传授与技能训练的状况。目前，我们对设计专业学生的学习心理、思维方式、性格特征、行为模式还缺乏深入研究，尤其是缺乏任何让学生主动思考问题、主动发现问题、主动寻找解决方案的具体教学方法。由于过去的设计教育专业划分过细、过窄，教师队伍中能够做到对跨专业知识融会贯通的教师不多，对最新科技成果了解的教师也为数不多，教师如果

①王受之.世界现代设计史[M].北京.中国青年出版社，2002.

无法对学生进行触类旁通式的启发性教育，也就无法教会学生如何灵活地运用所学的知识。具体现象有如下几点。

（1）在课堂学习与训练中，往往把人类的知识成果简单地灌输给学生，而没有把人类形成知识成果的过程展示给学生。

（2）把现有的貌似绝对正确的答案告诉学生，缺乏提供给学生在两个以上相左的答案中进行比较、甄别、遴选的机会。

（3）缺乏培养辩证思维的意识与训练方法，存在非此即彼、不左即右、非白即黑等简单化的思维定势等。

（4）解决问题的方案与办法不多，视野不宽，思路不够开阔。

要改变此类不利于学生创造性、不利于培养创新人才的教育指导思想与教学方法，需要我们做以下的教学改革。

实验型概念设计：杯子 顾延倩

（1）把人类形成知识成果的过程完整地告诉学生，使学生从中得到有益的启示，并沿着前人创造活动的道路继续前行。

（2）把若干组相互矛盾、相互对立的问题同时展现在学生面前，让学生自己去辨别，锻炼学生的思辨与自主选择能力。

（3）营造宽松的环境，激励学生进行思想的交锋。

（4）教师的任务只是设定目标、指出方向，解决问题的过程以学生为主，教师不过多地包办代替。

（5）只要不超出教学大纲的范围，允许学生自己主动提出训练课题，自己制订计划、安排时间。

（6）评价标准不以教师个人为主，民主进行作业的评定；由学生自己制定作业的评价标准，自己给自己作出评价，相信持续地经过几个阶段、几年、甚至几十年的教学实践，现状一定能够改变。

所谓课题化教学，是指以课题研究的方法进行教学。所谓课题，也有不同的课题内容。以设计学科为例，有以提出问题为主要内容的课题，如发现潜在的问题、已经浮现出来的问题等；有以解决问题为主要内容的课题，如城市规划、景观设计等，主要是为了解决由于各方需求相互冲突产生的问题；有以开发新需求、提出新问题为主要内容的课题，如新产品的设计研发、设计中的新技术运用等。课堂教学采用课题化教学带来的益处是在教学过程中，使学生潜移默化地接受基本的科学研究方法的训练，学会采集信息资源，对信息资源进

实验型概念设计：杯子 顾延倩

行归类和分析，归纳出主要信息资源，分析出信息资源的本质特征，在此基础上提出问题及解决问题的对策。由于设计学科不仅具有应用科学的特征，也具有艺术科学的特征，因此，单纯的科学分析训练并不能满足培养学生具备设计创造与创新能力的要求。

中国的课题化教学起步于20世纪八十年代初。改革开放以后，中国科技大学率先推行大学生研究计划：这是该校从麻省理工学院引入的经验，让大学生在本科阶段就进入研究所，跟研究人员一起工作，每年工作一两个月，使学生能领悟创新性劳动的实质，增加对科研的兴趣。大学生研究计划选择研究单位的范围已从校内扩大到中国科学院的一些院所。这是否就是中国课题化教育的开端呢？

思考设计的困境恰恰是设计不断开发新课题的催化剂，多学科的碰撞、交叉、融合，提供给设计学科巨大而持续的原动力。今天的设计实践、设计教育活动如此生气勃勃，与它与生俱来的多元、多维、思想包容、视野与胸怀的开阔是分不开的。课题化教学可以说是对应设计学科复杂性的一种有效策略，既可以保留设计学科的多元、多维、多学科并存共生的特征，又可以通过科学研究课题的方法应对当下社会生活提出的各种诉求。

第二节 课题设计与设计课题

课题设计与设计课题，表面上看似乎只是词语顺序的不同，其实不然。课题设计是课程设计过程中的方法之一，其目的是更好地面对真实的"设计课题"。前者是为后者准备的训练内容，是为了培养具有职业素质设计师的一种有效方法和途径；课题设计可以是普遍的、虚拟的，设计课题却是具体的、实用的；课题设计可以是综合的、跨学科、跨专业的，设计课题却有相对明确的专业针对性；课题设计偏重于设计思维训练，前瞻性地思考问题，主动地提出问题，设计课题偏重于"实战"训练，面对现实问题、解决实际问题；课题设计可以更多地思考"形而上"的问题，具有一定的超然性，设计课题需要脚踏实地去攻克一道道难关。总之，两者互为补充、相辅相成，课题设计训练离开了设计课题训练，有可能使学生止步于纸上空谈，仅仅是

一种概念设计、图纸设计，学生们没有解决实际问题的能力；设计课题训练离开了课题设计，有可能使设计误入工具理性引导下的功利与短视，偏离设计的终极目标。

所谓课题，是指在从事科学研究过程中，首先要在提出问题的同时，能够发现和确定课题。狭义地说，选题是指研究和论著的题目；广义地说，选题是指选择研究领域，或者确定科研方向。

选择研究课题是科学研究的第一步，也是难度较大的第一步。它来自于社会生活与社会实践中需要解决的问题，一部分选题是纯粹的基础研究，是属于科学领域原理部分，如基础物理研究课题、基础化学研究课题等，也有可能出自于科学家个人的兴趣，如大陆架漂移研究，某一花卉植物的花开、花落等。更多的课题产生于需要及时做出应答的自然科学、工程技术和社会科学领域，如地质构造与能源开发研究，既有基础理论研究内容，又有应用性研究价值；自然生态体系与经济发展关系研究，既具有学科研究的特点，又具有跨学科研究的特点。所以选择一个什么样的题目研究，本身就是一项研究工作，好的研究选题，既有理论性又有应用性；既有前瞻性又有现实性；既有学术贡献又能解决实际问题。因此，选择什么样的题目，也反映了选题人的学识水平，反映出选题人对本学科是否了解，对学术问题是否敏感，对课题研究是否具备前瞻性眼光。

特别需要指出的是，设计学科毕竟与自然、社会科学（一般学科）不完全相同，因此课题提出的路径也与一般学科不同。一般学科，其探索的未知世界是已经存在的事物，研究的对象是自然与社会学科领域中不依人的意志为转移的客观存在，具有事件发生的"必然性"特征；而设计艺术探索的是人类未来有可能发生的事，其未知世界存在许多不确定性，具有事件发生的"或然性"特征。由于学科之间有如此不同，因此，设计课题的提出就会不同于一般学科的方式方法。

课题的类型有很多种类，有新老、大小、难易之分。有一类课题是老课题，这类问题已经有许多人研究过，但并没有得到完全的解决。对待此类问题，有利的一面是文献资料较为充分，可引用的文章、出版物较多，不必为搜集文字资料而苦恼，不利的一面是对待这类课题要有创新的内容。要想在这一类课题中有所突破，必须具备下列两个条件：一是要有新的资料，二是要有新的研究方法。如果不具备这样的条件，就不要贸然选择此类课题。还有一类课题是所谓新问题。对待此类问题，有利的一面是课题新颖、创新点多，容易产生新成果；同样也有它不利的一面，如缺乏文献资料支撑、写作方法参考，所有的内容都要自己去构建和完成。

美国教育家厄奈斯特·巴伊尔认为，教学研究与发现、应用、综合等类型的研

究同为学术工作，它们既相互独立又相互交错，教学研究能力与教学设计水平体现了一名教师最基本、最重要的素质。于是，对教学的设计，本身也可以成为一个有意义的学术研究课题，教师不再满足于只是诠释一个既定的教学大纲，辅导学生完成一成不变的作业，而是要演绎出属于个人的、独特的教学系统。所谓教学设计，其核心即是指课题设计，教师独特的课题设计与教学方法是学术性的具体体现。设计一个课题需要清楚地表述教学的目的、教学的方法和具体实施的方案，因此，"课题设计是比教学实施更高一个层次的教学水准与教学能力的体现。为某门课程设计出原创性的、系统性的课题，反映了教师的专业素质、知识结构、职业水准及敬业精神，成为一名教师教学素质、水准、能力的重要表现方式，成为其学术研究中最具本体意义的体现，应该成为作为设计专业教师的看家本领，甚至体现了教师作为一个教育家的可能。"[1]因此，也可把设计课题的设计理解为对"设计教学的设计"。

学院中的专业与社会上的行业，在同一设计名称之下存在着特定的差别。"行业"着重设计的应用，设计成为可供批量生产与实施的方案，设计行为体现出商业性与实务性，设计实践具有市场化与经济色彩，知识与技法的运用效应在很大程度上取决于生产者与使用者的态度及价值观。而"专业"一般着重学科本体内容的整理，进行学理的研究，将知识秩序化、形态化，经过课程与课题的设计，将一个设计门类整合、升华为一个学科。教学中的习作往往具有实验性与前卫性，设计表现为某种虚拟性与游戏性，使学生将获得的知识及技能内化为专业素质，并对以后的设计实践与社会实践产生作用。因此，"课题的设计研究对学院的专业建构具有重要价值。衡量一个学院、一个专业对设计教育发展的贡献，首要的是看它是否发展出与其设计与教育理念相一致的教学方法，或者说是通过对课程的操作方式与实施程序使特定的设计理念、知识体系的传授成为可能。"[2]

课题化训练与其他训练方法一样，只是设计教学过程中采取的一种方式和手段。本身就不能把它当做目的来对待，随着学科的变化和发展，还会产生出新的教学方式与训练方法。

第三节 设计课题教学的类型

课题设计已经成为一种实验，成为一种研究，成为学术性的一种重要的表达方式，是一个设计学院的独特的课程内容与风格的具体体现，同时还是形成一个教育学派的基础。在设计教育史上，那些对设计教育的发展起到了积极推进作用的院校，

[1] 邬烈炎.三个案例与一种教学方法——关于整合艺术设计课程结构的实验与构想[J].南京艺术学院 学报,2006（1）.
[2] 同上

大都是因为其探索性的教学而著称。包豪斯之所以成为"包豪斯",正是因为在它的教学体系中包含了一种特定的设计理念、设计方法,以及与其相应的教学手段。还有一批杰出的教育家,如伊顿、纳吉、阿尔伯斯、康定斯基及克利等人,他们对视觉语言教学的探索与实验,不仅开创了设计基础的新的教学方法,同时也以实践证明了教学设计中的学术研究是设计教育发展的积极动因。

在设计课题教学实践中,并不存在笼统的课题教学。一方面,需要考虑到学生从易到难逐步接受的过程,否则欲速而不达。因此,设计课题的设计需由浅入深、由易及难、由表及里;另一方面,设计实践活动本身也有很多类型,有的属于提出问题类型,有的属于解决问题类型,有的采用聚焦性设计思维解决问题,有的采用发散性设计思维解决问题。下面就不同的设计类型分别介绍不同的课题设计方法。

实验性概念设计:杯子　吴海伦

(一)满足需求型设计课题

人类的需求是设计活动中最重要的原动力,没有需求,就没有设计的产生。人类的需求,在不同的社会发展阶段便有不同的需求,呈现亚伯拉罕·马斯洛(Abraham Harold Maslow,1908—1970)的从简单需求到复杂需求的五层次梯形结构。① 在新石器时代,人们的需求仅满足于能使用简单的工具。人类进入工业革命后,就不再满足于手工艺的单件生产方式,机械生产与流水线生产成为生产方式的主流。20世纪中叶以前,设计活动基本围绕着大工业批量生产这一主轴线展开,市场的需求就是设计的需求,以满足人的需求为终极目标,因此,它是那个时代最常见的设计思维。

如果围绕着"需求"展开设计,那么,首先要分析人到底有哪些需求。需求可分为不同类型和不同层次,与之相对应的则有不同种类的专业。譬如人们住的需求,须由建筑设计专业来满足;人们穿的需求,须由服装设计专业来满足;人们用的需求,须由产品设计专业来满足。要真正能够满足各种需求,需要不同专业对不同种类的需求进行深入的市场调查。市场调查分为两种:一种是横向的调查,另一种是纵向的调查。横向的调查主要是了解设计对象的市场覆盖面与来自消费者的信息

① 美国心理学家亚伯拉罕·马斯洛于1943年在《人类激励理论》论文中所提出。该理论将需求分为五种,像阶梯一样从低到高,按层次逐级递升,分别为生理上的需求、安全上的需求、情感和归属的需求、尊重的需求、自我实现的需求。

实验性概念设计：杯子　吴海伦

反馈，包括同类产品的市场营销情况；纵向的调查主要是了解该行业近几十年内需求沿革的变化轨迹。以服装行业为例，不仅要了解市场上的服装消费情况，同时也要研究以往服饰流行的变化轨迹。在深入了解过去与现在的情况下，再进行预测性质的前瞻性设计。例如，一家国外企业进驻中国市场，为了了解中国文化，使设计的产品适应中国市场，瑞典的伊莱克斯公司进行了大量的调查与分析工作。在中国各地拍摄了数以千计的照片，以了解中国人对色彩、图案的爱好取向。尽管产品设计在斯德哥尔摩的工业中心完成，但都针对中国市场进行了修改，其结果必然获得市场的认可。以上两个实例可以说明，需求型设计思想必须基于对市场需求深刻了解的基础上，它的创作源泉与灵感也来源于对市场服务对象的认知程度。

当人们处在物资供应短缺时期，设计的主流往往是满足需求型设计，一旦人们告别了物资供应短缺"生理"需求期，就会提到高一层次的"安全"的需求期，以满足个人身体的保健与保护、个人隐私空间的保证等需求。具备了这些基本的生存条件与保证以后，设计的主流将转向个性需求、情感需求、精神需求的设计，设计师的工作是帮助人们达到"自我实现"，从而获得对人、对己的"尊重"。而设计的时尚和潮流也将环绕消费者突出个性、个人价值体现及审美取向展开。

（二）改进型设计课题

世界上任何的发明成果，总是要经历产生、流行、衰落、消失四个阶段，即便是非常优秀的设计作品，也会随着时光的流逝而最终进入博物馆。这些客观规律的存在为改进型思维提供了很大的空间。改进型思维同样也必须对被改进物具有深刻的了解，如果没有深刻的了解，有可能重复停留在原来的基础水平之上。譬如我们要进行针对电冰箱的改进设计，首先要了解现有电冰箱有哪些缺点，它的哪些优点要保留？哪些缺点要改进？哪些功能要增加？是整体改进还是局部改进？生产手段有没有实现的可能，等等。在整个设计过程中，还要广泛听取经销商和客户的各种有益建议，只有在大量调查研究的基础上才能

提出科学的、行之有效的改进设计方案。举一个非常典型的改进型设计的例子：20世纪七十年代，用电饭炉煮饭在日本已经很普遍了，后来发现，市场上电饭炉销量下降，部分家庭主妇又改用燃气炉煮饭了。于是，电饭炉厂家就派设计师亲自上门拜访家庭主妇。经过设计师的仔细询问和观察，发现家庭主妇的日常家务量很大，往往要在同一时间做几件家务事，而最为困扰她们的则是电炉煮饭必须得有人在旁边看着，不然会有大量米汤沫溢出，电饭炉的费用要高于燃气炉，这就是家庭主妇不用电饭炉的原因。于是，设计师在充分了解用户需要的基础上，把它改进为我们今天使用的、不用人看护的自动电饭煲。

在进行改进设计的过程中，对于某些知名度已经很高的产品，改进计划的速度和幅度都要非常谨慎地制订。如果形态改进尺度过大，会让那些固定客户产生陌生感、疏离感；如果改进次数过于频繁，会造成固定客户的无所适从感。

（三）概念型设计课题

概念型思维设计是一种观念先行的设计，它与市场、工艺、材料等关系并不十分密切，设计能否最终实现并不是它首要关心的问题，只要概念能够成立，就可以采用相对应的设计手段表现其内涵。例如国际性主题设计竞赛，往往首先提出一个概念，要求参赛者通过设计表达对该概念的理解，特别是近年来的国际性设计竞赛活动，允许通过各种手段演绎一种概念。在整个活动过程中，已没有艺术与设计、平面与立体、空间之类的区别。如2004年上海国际双年展"都市营造"的概念；日本大阪国际设计竞赛历年来的中心概念"风""水""融""火"；波兰国际招贴画竞赛中心概念"东方与西方"等。由于概念型思维训练不受技术条件与经济条件的约束已在国内外的高等设计院校广泛运用，这对于培养与训练学生的创造性思维非常有益。实际上，在艺术创作领域，根据某种学术概念进行创作已不是什么新鲜事，如存在主义作家萨特，他的文学作品就是存在主义概念的形象演绎；希区柯克的电影，可以理解为他在用电影手法演绎弗洛伊德的精神分析与潜意识学说。概念型创造思维的训练，有利于我们从设计的形而下的思考上升到设计的形而上的思考，寻找从文字概念走到现实世界的实现通道。即使在区域规划或城市总体规划的前期，概念型设计也对今后的具体实例设计具有指导意义。例如浙江省杭州市的西湖西进扩展工程，单就西进扩展设计概念的讨论过程就耗去大半年时间，期间虽然没有完成一项具体的设计，但其它理念的导向将会贯彻到整个区域规划的全过程。

美国高等艺术院系的学生，无论是学绘画、雕塑等纯艺术，还是学广告、产品、服装、景观设计，大多都得接受概念设计的训练，与其说这是一种基本技能的训练，不如说这是一种思维方式的训练，是在做一种柔性的"思维体操"。在这类概念（或观念）设计作业训练中，学生被要求对不少纯概念（或观念）做设计。通常的题目可能是混沌、和谐、冲突、运动、上升、速度……学生可采用抽象的几何形或具象的但已经过处理的形作为设计元素。通过这类训练，学生可以很快地理解和掌握视觉语言与观念的内在联系。"观念设计同其他实用美术设计的关系，如同我们把整个设计领域比作一座金字塔，观念设计的位置应该是处于金字塔的顶端，其智慧的光芒自上而下，渗透到具体的实用设计各个门类。"[1]

在教学实践过程中，此类型的设计课题的设立，往往与时效性较强的、适合学生参加的设计大赛结合起来。设计大赛主题的设立往往有很强的概念性特征，它不会具体到某一类产品、设施、空间的设计。例如，上述提到的日本大阪国际设计竞赛历年来的中心概念"风""水""融""火"，环绕这几个主题你可以赋予自己的内容，演绎设计主题而获得概念的表达。在综合设计课程表里的"实验性概念设计"，每学期的课程内容都不同，有的侧重概念的材料演绎，有的侧重概念的造型演绎，还有的侧重观念的表达（与概念不同的是，观念带有明显的主观评价倾向）。例如，触（材料）、体温（联想）、皮肤（观念）、互（关系）等。

（四）成果转化型设计课题

在科学技术领域和人文学科领域，通过转化其他学科的成果而产生的新发明、新思想比比皆是，特别是科技界的发明家，往往能从他人的研究成果中吸取优点，进而转化为自己的发明成果。而科学界的某些基础理论研究成果本身也具备相当大的转化可能性。例如，20世纪上半叶的量子力学研究成果使得原子能的运用成为可能，广义相对论帮助人类进一步探索宇宙的奥秘。至于科技成果转化为民用产品更是不胜枚举，如微波炉的发明、可口可乐的发明、航空产品与军用产品的民用化；把交通设施设计原理运用在娱乐业的游戏设施上；把建筑的结构件设计原理运用在家具设计中等。即使在设计学科领域中，也有相互转化、相互借鉴的事实例子。譬如在建筑设计领域，从自己本民族的文化传统中吸取养料，转化前人积累的知识成果为今天的生活服务，也不失为一种智慧的思考，既保留了传统文脉的延续，又在原来的基础上提升了传统设计思想；把包装防震材料的设计原理运用在防震建筑上，使得高层建筑提高

[1] 谭平,甘一飞,张永和. 概念艺术设计[M].青岛:青岛出版社,1999:36.

了防震的能力；履带的设计原理运用在健身跑步器上，等等。在设计教育领域，运用设计基础原理进行转化设计也是一种转化成果型思维，如把色彩原理与色彩研究成果运用在设计中；把立体与空间构成原理运用在环境规划设计中……此外，还有仿生科技成果的转化设计、材料科技成果的转化设计等，均属于成果转化型设计思维。

成果转化型设计课题还包括造型基础研究、色彩基础研究、材料基础研究等有关设计基础研究学科。课题设计的用意在于让学生消弭横亘基础造型与设计造型的鸿沟，使学生认识到造型、色彩、材料的基础研究的实验成果，只要不带偏见，就可以把探索性造型转化为实用性造型，把材料物理潜能的实验成果转化为材料使用潜能的成果，把色彩的学理性研究成果转化为实用性色彩运用成果。例如，在一门课程中，教师鼓励学生运用造型基础构成原理，对废材料、边角料重新组合、建构，产生新的、能实际使用的造型。

（五）实验型设计课题

尽管在大部分情况下，设计活动会受制于市场及委托方，但也会存在那种非常个人化、类似于艺术创作型的设计。在人们呼唤情感回归与个性凸现、抵御生活同质化的今天，为个人化的实验设计提供了可能性与现实性。与艺术作品的创作相仿，实验设计不是为当下的需求而设计，而是为未来设计提供多种可能性，对于过去，它是一个颠覆者；对于未来，它担当着预言家的角色。实验型设计允许存在偏激与失败，因为先行的探路者往往最易被击倒，但实验型设计的创造价值却不会因为它的失败而有丝毫受损。与市场需求型设计思维不同，实验型设计并不针对庞大的消费人群；也与概念设计不同，实验型设计常常处在设计的初始阶段，本身也没有清晰的概念。实验型设计完全是在设计的过程中完成，由于它的价值主要体现在实验性与学术性，作品的接受面有限，只适合绝小部分的高消费受众和部分鉴赏家的口味，在某些情况下甚至根本没有受众。然而实验室对于设计界观念的更新和对设计的推动作用却不可低估，尽管绝大部分的实验作品不能成为流行的消费品，却会对未来的时尚走向产生不小的影响。

实验型概念设计：源于自然　张梦丽

目前，国内的实验型设计仅仅存在于学术性较强的设计教育领域和某些研究机构，而在某些发达国家，著名设计师和设计公司每年都有新的实验设计作品问世。例如，法国每年春、秋两季服装设计师作品发布会与时装表演、意大利米兰设计三年展、芬兰赫尔辛基海报展、威尼斯建筑双年展等。其展示的作品并非仅仅是为了迎合市场和大部分顾客，而是带有类似先锋艺术作品性质的设计展示，顾客订购的不是服装，而是在订购"艺术品"。在国内，20世纪九十年代有部分国内外先锋建筑师在中国长城脚下建造了一批实验性建筑，结果出乎意料，有很多人订购那些看起来不能居住的房子。在目前的房地产行业内，似乎在悄悄地改变了以往的房产营销方式，房屋的订购，是先有房屋样式再由顾客选购，其过程已经与艺术爱好者选购艺术作品相差无几了。

以上多种设计思维向度的罗列只是按照需求类型进行简单的分类，在实际的设计思维活动中，还远远不止以上几种思维类型，并且各种思维类型之间是互相交叉融合的。

（六）前瞻性设计课题

在确定此类设计课题时，首先教师要具备前瞻性眼光，要能够预测未来十年、二十年以后人类社会生活发生的变化，要设想一下二十年以后的人们会如何看待现在的生活。著名的淘宝网发明者、阿里巴巴网站创始人马云曾经说过："人们的抱怨就是创业的机会。"抱怨谁都会，设想一下未来的生活也并不难，关键是如何去解决现在乃至未来会出现的问题。前瞻性设计课题需要教师与学生互动。教师提出问题引发讨论，学生在没有预设的框架下提出各种解决问题的设想。譬如，教师提出随着人口的增长、产业的发展，未来的土地会越来越紧缺，这类紧缺不仅影响城市居民生活，而且也会影响到农村中依靠土地生活的农民。希望同学们围绕此问题展开讨论，提出种种解决问题的方案。

从不同国民的一些生活细节上也可看出民族性思维的差别。有着悠久、厚重历史传统的国民，往往会在回顾历史中汲取知识、智慧与经验，喜欢看历史题材的文艺作品，如中国、印度等；历史较短的新兴国家，往往长于科幻想象，喜欢看有关未来题材的科幻文艺作品，如美国、澳大利亚、新西兰等。

由于学院教学的特殊性，课题设计不可能都按照上述分类进行。例如，学院课堂教学因为较少生产制造的局限，课堂上多为创造性较强的课题训练而较少"改进型设

计"课题训练。例如，《小型课题设计——饮食方式》《实验性概念设计》课题重在设计创造思维的训练；《创建可能的世界》（毕业设计）课题是前瞻性的设计思维训练；《设计意图与思维的互动》课题训练的是设计中的思、图、言、行的高度统一协调能力；《反思设计》课题训练内容一方面是指针对现有的科技成果进行设计转化，另一方面是指对现有的流行设计潮流进行"反思"性思考，以保持设计从业者的敏锐思考。

（七）传统造物智慧"活化"设计课题

一个国家悠久的传统文化对于其国民而言，既可能是一笔财富，又可能是一种负担。有着悠久历史的国家既为自己的过去自豪，却又对新兴国家的创新能力赞叹不已。而新兴国家则非常羡慕拥有悠久历史国家文化的独特性，并且希望传统国家保持百年、千年不变（就像某个旅游者每到达一个城市，人们首先感兴趣的是城市中历史悠久的老街，一般来说，新兴城市同质化程度比传统城市来得要高）。同时，在事物的另一面，也会带来创新思维的惰性——老祖宗已经为我们准备了如此优厚的遗产，我们只需善加保护和继承而不必创新、发扬光大。那么，有没有一种较好的方法既能够发挥优秀传统文化积极的影响，又能够避免优秀传统文化带来的不堪重负感呢？

实际上，所谓传统文化，就是昨天以前人类所创造的物质与精神文明成果的总和。今天的我们必然具有某种"同构"关系，其原因是不管社会出现什么样的变化，人的本性并没有大的改变。今天的我们，无论从生理上还是心理和情感上，与原始社会时期的人并没有什么不同，所不同的是脑子里装的东西不一样而已。针对当代人的设计，既要考虑当下人们的真实需求，又要关照人们共通的人性。例如，寻求更便利、更卫生、更舒适、更能体现使用者个性的生活用品与环境设施，今天的人与一万年以前的人不会有什么区别。所谓人类优秀的文化传统，就是千百年以来得到大家公认的精神与物质文明成果，这些成果得千百年以来不断严酷的检验而流传至今，一定有它逻辑的合理性。我们学习传统，就是要把这些道路找出来，理清楚，再找到规律并向它学习。另外，既然是传统，就必然有地域之分、民族之分、国家之分。人性相同，生活习惯、思想观念、审美取向却不相同，甚至互为颠倒。设计是为具体的特定人群、特定时间、特定空间的人服务的，从来没有抽象的"以人为本"理念存在。这时，了解对象的传统文化，学习对象的优秀传统文化就成了顺理成章的要求了。

于是，到了需要我们提出对策的时候。

（1）我们要了解传统、学习传统，但又不能膜拜传统、受制于传统，今天的我们需要在前人止步的地方开始起步，在前人停止思考的领域重新开始思考。

（2）今天我们遇到的问题与前人曾经遇到的问题有着天壤之别，传统中也不可能有现成的解决问题的方案可以套用，如果硬是套用和复制传统方法，其结果必定失败。

（3）我们学习和继承的是传统的智慧而不是具体的做法，这些智慧并没有随着时代的变迁而过时。例如，朴素的造物辩证思维，因地制宜的造物观，天人合一的生态观等。

（4）在设计生活日用品和环境设施时，要充分考虑到形成使用者（消费对象）消费观念和审美观念的传统文化因素，这种因素看不见、摸不着，却是左右着人们日常选择的巨大力量，设计师必须对设计对象背后的传统文化充分了解，才能有的放矢地从事设计。

思考题

一、为什么说课题化教育是现代教育思想发展的必然产物？

二、为什么说课题化教学有利于提高课堂教学的效能？

三、设计课程的课题化教学有哪些特征？

实验型概念设计：水温杯　徐龙

课　　　程：小型专题设计（饮食方式）

课程类型：专业设计
开课对象：综合设计系二年级学生
开课学期：第一学期
学　　时：100

教学目的和任务

本课程是综合设计系二年级小型复合设计能力训练性科目，重点是解决学生发现问题及解决问题的能力。"饮食"与"起居"是人类生活的重要部分，通过对日常生活的观察，发现其中不合理的因素，用设计的眼光、手段对它进行改造和完善。"饮食方式"的设计通过对古今中外饮食方式的比较、研究找出本民族"饮食"习惯中合理的部分，摒弃不合理之处，使我们今天的"饮食"方式更加科学合理；找出与饮食相关的设计，使之更加完善，更加有审美价值，以满足人们对高品质生活的需要。

教学内容与安排

本课程由食文化的"色、香、味"三条思路入手（色——从视觉角度提示饮食文化中的色彩要素；香——借用饮食过程的嗅觉名词，也指饮食方式中功能性、舒适度的部分；味——虚指饮食的味觉，给饮食方式一个品位与环境方面的定位），把学生引入饮食设计领域。在教学内容上由浅入深，在思维视点上由窄到宽，多角度地从不同层面拓展提案设计，力图把"饮食方式"这一较模糊的社会概念归入当代设计范畴，其关注点不仅是在饮食文化这一社会问题好与坏的习惯定式，而是从设计的角度思考饮食方式的合理性、功能性。

本专题设计主要由"中外饮食文化比较""饮食文化色彩分析、确立""素材采集与应用组合""饮食重构"四部分构成。

作　　者 ‖ 吕亚萌
题　　目 ‖ 蒸膳堂
指导老师 ‖ 成朝晖
设计阐述 ‖ 遵循自然的养生之道，打造都市绿色饮食，营造饮食原野风情。

作　　者 ‖ 林　村
题　　目 ‖ coffe
指导老师 ‖ 成朝晖
设计阐述 ‖ 以图腾形象作为设计创意源点，突出品牌的传统风格与神秘感。

coffe retailer

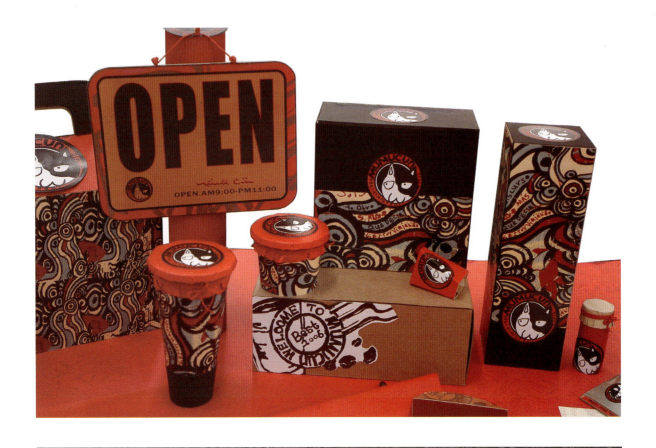

作　　者 ‖ 张晨伟
题　　目 ‖ 伊 味
指导老师 ‖ 成朝晖
设计阐述 ‖ 挖掘纸张特色，凸显主题形
　　　　　象，营造简洁的整体氛围。

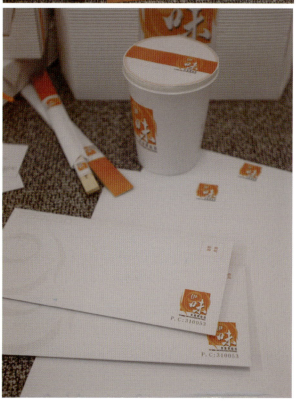

作　　者 ‖ 林升晟
题　　目 ‖ 集
指导老师 ‖ 成朝晖
设计阐述 ‖ 利用竹材的色与质
　　　　　打造品牌的特质。

作　　者 ‖ 李成
题　　目 ‖ 粥世家
指导老师 ‖ 成朝晖
设计阐述 ‖ 少即是多，充分展现了空白背后的魅力。

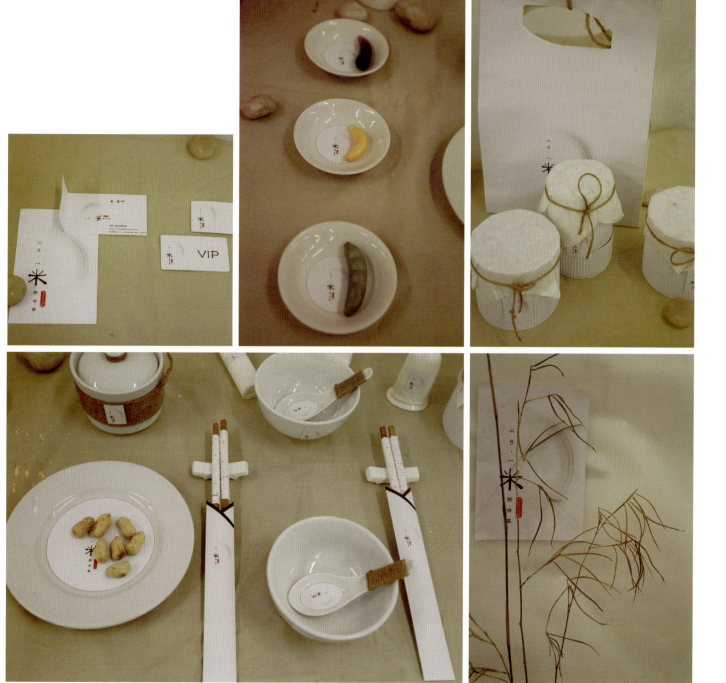

作　　者 ‖ 胡若冰
题　　目 ‖ 卢比女巫
指导老师 ‖ 成朝晖
设计阐述 ‖ 通过包装形式的多样化营造主题的丰富性。

作　　者 ‖ 傅钊
题　　目 ‖ 忆家厨坊
指导老师 ‖ 成朝晖
设计阐述 ‖ 通过浓郁的色彩打造记忆中家庭的温馨。

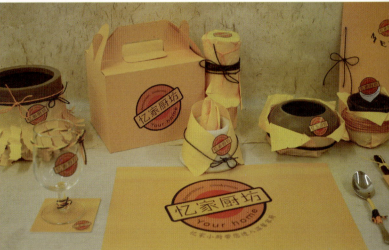

第一章　设计学科课题教学概述　033

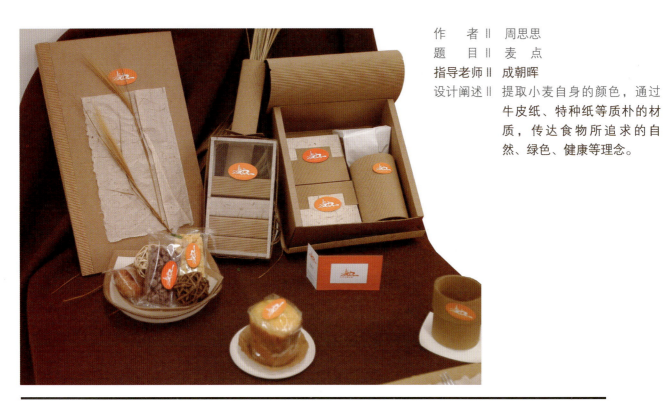

作　　者‖ 周思思
题　　目‖ 麦点
指导老师‖ **成朝晖**
设计阐述‖ 提取小麦自身的颜色，通过牛皮纸、特种纸等质朴的材质，传达食物所追求的自然、绿色、健康等理念。

作　者‖ Jenny Vesterlund
题　目‖ Swedish tapas

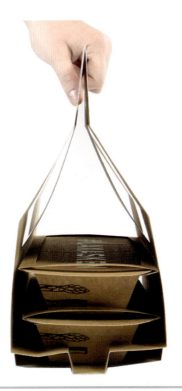

石材 天然溫泉地景 ＋ 木材 日式泡湯器物 ＝ 木材 溫泉粉 石材

作　者‖ Chiun Hau You
题　目‖ Miko No Yu

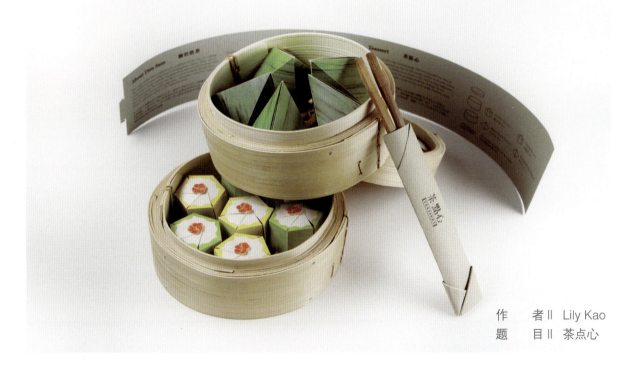

作　　者‖ Lily Kao
题　　目‖ 茶点心

中国美术学院设计艺术学院综合设计系
"跨界·综合"实验性设计教学丛书
21世纪全国高等院校艺术与设计系列丛书

思之维·课题设计

LOGIC
COURSE
DESIGN

第二章

学科融合与跨界设计教育

现代教育已不再是只满足传统的"传道、解惑、释疑"的单纯传授学识的功能，批判性、反思性、创造性思维的培养成为现代教育的标识。艺术设计是试图将两种看似对立的思维，如感性与理性、直觉与逻辑、情感与理智、批判与继承等糅合在一起的学科，与自然科学关心"事物应该怎样？"并寻找其必然性不同，设计、工程、医药、建筑包括绘画等在内的学科，不关心事物的必然性和应该怎样，而是关心"事物可以成为怎样"。

传统科学依据的理性研究方法是"反溯因法"，是从已有事物中"追溯"它的成因；设计的理性思维却具有"反溯因法"的特性。设计师的工作特点是运用形象思维方式，先采用表象的形式在脑海里和纸面上进行构思和推敲，再用"试对"和"试错"的方法反复修正，直到相对完善地到达预先设定的目标。

第一节 学科分类的悖论

课题设计教学首先遇到的是专业分类在先，还是解决问题在先的问题。原因是课题设计教学涉及的课题往往都有跨专业、跨学科的特征。例如，中国美术学院综合设计系一门名为"饮食方式"的课程，涉及的专业面分跨平面、立体、空间各设计专业，涉及人文、历史、社会行为等相关学科。这就向我们提出了一个问题，专业分类重要还是解决问题、提出问题重要？专业知识教学重要，还是学生能力培养重要？

实践中，自然界与人文界从来都不是按照学科分类而确立各自的存在方式，学科的分类完全是人们为了便于认识自然与社会而采用的"一厢情愿"的行为。17世纪以前的西方，对自然和人文并没有分出如此多的专业类别，艺术家与工程师、自然科学家与哲学家、天文学家与医学家有可能集于一身。自从西方兴起启蒙运动后，"百科全书"派们为了便于研究自然界与人文社会，把学科分成各种类别，在各大类下再划

分成子类。例如，面对整体的世界，人们先把它分为自然世界和人文世界两大类，即自然科学和社会科学。接着把自然科学又分为"有形的自然科学"与"无形的自然科学"，后者就是被我们通称的"基础理论"学科。"有形的自然科学"包括地理学、天文学、植物学等；"无形的自然科学"即"基础理论"学科包括有揭示自然原理的数学、物理学、化学。以前者中的植物学为例：先把它分类为"本"，如"草本"和"木本"两大类，再把它分类成"科"，如"菊科"、"兰科"，再把"科"分成"目"，即"多瓣菊"、"秋菊"等。这些分类都是为了有利于分门别类地进行研究。人文世界也同样把社会学科分成政治学、经济学、法律学、教育学、心理学、文学、艺术学等学科。经过这样的分类有很大的好处，人们可以通过分工合作方式进行研究。随着科学研究的深入，分类越来越细，专业越来越多，研究的条块分割越演越烈，于是，在20世纪末又有人出来呼吁精简、合并相同学科，粗线条分类不同学科，甚至主张模糊学科界限，弱化学科分类，提出跨学科、跨专业研究与教育。在融合专业的基础上发展出交叉型新学科，这类学科往往会同时具备多种学科元素。例如，自然科学中的"地理生态学"，它包括地理地质学、植物学、动物学、气象学、矿床学、生态学等多种学科，面对需要解决的问题也复杂得多。人文学科同样如此，例如，政治经济学、法律社会学、管理经济学、社会心理学、组织工程行为学，等等。

从表面上看，17世纪以后，科学与哲学分了家，自然科学与人文科学分了家，理论科学与应用科学分了家，而实际上它们的内在的联系从来没有中断过。法国著名物理学家普朗克曾做过精辟的分析："科学是内在的整体，它被分割为单独的部门不是取决于事物的本质，而是取决于人类认识的局限性，实际上存在着从物理学到化学、从生物学和人类学到社会科学的连续的链条。这是一条任何一处不能打断的链条。"因此，尽管学科之间是彼此分割的，但科学却是一个不可分割的内在整体，每个学科研究的是某一对象或事物的某一方面。不管是自然科学还是人文学科，也不管是已知领域抑或未知领域，大量的社会需求与社会问题却大都是综合性的，这就必然导致单个的学科与整体的科学、分割的学科与综合性的社会问题之间的错位和矛盾。体现在教育领域也同样如此，知识是一种相互联系的整体，出于教育的需要，也为了高效地传授知识，确实有必要分门别类地实施专业教育。但是，如果把实施分门别类的专业教育当成教育的唯一目的，也会出现"本末倒置"的问题。因此，假如说专业教育有利于高效传授和接受知识的话，那么，培养学生创造性解决问题能力的教育是否需要跨专业教育，就成为重要的议题。

第二节 多元教育理论与设计教育

"通识"教育在欧美国家已倡导了近百年,是现代高等教育理论中最经典又最具活力的部分。它曾经经历过各种观点、流派及争论,在今天也面临新的挑战和变革,但它在人才培养上的作用得到广泛认可。就像密歇根大学原校长詹姆斯·杜得达所说:"尽管难以给通识教育下定义,它的实现也极具挑战性,但这难以捉摸的通识教育的目标可能依然是使学生为终身学习和变化的世界做好准备的最好途径。"通识教育的意义并不局限于打通各学科、各专业的人为藩篱,提供给学生不同专业、学科的知识,而是在视野、思维层面提供给学生自主思考、自主选择的广阔空间,回归到形成学科的原点思考学科、对待学科,就能够更客观地对待和改变目前日益严重的学科分化的现象。

实际上,中国在两千年以前就出现过"通识"教育思想的萌芽。孔夫子在他的"没有围墙的学校"里提出培养学生"六艺"的教育观念。其六艺是"礼、乐、射、御、书、数",用今天的话说就是分跨了文(书、乐)、理(礼)、数(数)、工(御车)、体(射箭)等各专业。可惜的是其优秀教育传统没有得到延续。今天,除了美国的大学竭力倡导"通识"教育外,英国的牛津大学也采用文理不分的选修课程的设置方法。亚洲国家日本的筑波大学也采用打通文、理、工各科的美国式教育体制。中国的大部分高等学校已经采用在基础课程阶段不分学科、专业的"通识"教育方法,由于受到学年、学分制的影响,在专业学习阶段,并没有完全采用导师学分制的选修课教学体制。

"以问题为中心"的课程,是把学科内容和学生所处的情景相互渗透的课程设计,即经过预先的科学论证并加以选择,将人类社会生活所面临的重大问题作为课程的核心和构架课程主线,然后在课程的内部,按照问题的不同类型和不同要求,确定不同的水平结构。课程可以说是从"学生关心的或面临的问题出发,使学习者获得了内在的动力,充满兴趣,充满着激情。同时学习者以问题为中心往往又获得了上升理论,使学习充满挑战,并获得了广泛的迁移力。"教育学者们认为,以问题为中心的课程设计是把课程的重心放在问题解决的过程之中,这就使得学习者不仅发展了对知识的内在把握,同时又发展了对技能的把握。重要的是,"以问题为中心"的课程设计是以整合的形式反映各门学科的内容,所呈现的问题往往具有综合性,学习者的情感态度可以得到更好的发展,因为学习者可以按照自己对资料的把握和价值观的差异提出对问题的看法,为发展思维与情感态度提供机会。

"综合课程"理论。正如德国教育家赫尔巴特指出，在实际生活中几乎看不到学科内容是各自割裂的，那么为什么在学校里就不能把它们联络起来呢？教育学家齐勒将这样的思想加以进一步的发挥和发展，提出了"教材中心"理论。他认为，不但要把一些适当的学科联络起来，而且有可能用某一门学科来作为联络所有其他学科的核心。齐勒选择历史作为教育中心论的核心。因为在他看来，地理、文学、生物等学科都是可以通过历史学科相互联系起来的。

"主题课程"理论。其结构形式是抽取最能反映该学科基本原理的若干主题进行深入研究，使学科相互渗透真正达到效果，并起到学习迁移的作用。如自然科学领域中的"原子结构""进化论"等；社会科学领域中的"社会主义市场经济""中国人口问题"等，借此将各学科的主要原理融合在一起，达到学科之间的结合。这种整合观念强调的是整体大于部分之和，选择的各学科或各部分都必须在与其他学科的关系中才能被把握和理解。

第三节 世界设计教育的历史与教育方法演进

15世纪之前，即使在现代教育发源地的西方，也没有正式的学院开设传授设计技艺的课程。建筑知识与造物工艺知识都是以师徒传艺方式在工匠、承造商和手工艺人中代代相传。最早开办建筑学院的目的是让中世纪遗留下来的建筑行会与其流毒对抗，由雕塑家乔瓦尼担任校长。尽管当时的教学计划流传下来的不多，但可以肯定的是，学院培养了大批著名的艺术家、建筑师，如1475年入学的达·芬奇，1480年入学的米开朗琪罗和小登加罗大师。建筑教育史学家认为，这座建筑学院的意义在于它证明学院式教育在培养建筑师、画家和雕塑家方面，具有传统师徒传授所不可替代的作用，它也证明建筑设计教育和艺术教育原本为一体。

在文艺复兴时期，随着艺术家是天才这样一种崭新观念的形成，一种与艺术家这一新的身份相适应的艺术教育模式应运而生。艺术被看成是一门独立的理论学科，在很多方面与文学是平等的。在整个文艺复兴时期，大多数艺术家都仍然是在作坊中接受技艺训练的，学院主要提供理论方面的教育。总的来说，较之中世纪，文艺复兴时期的艺术家具有更多的人文学科知识。

当美的艺术开始脱离手工艺而独立时，社会精英及其阶层的业余艺术教育也开始得到社会的承认。由于视觉艺术涉及文学及科学方面的知识，所以富有的绅士们发现诸如绘画之类的科目可以适当说明自己的身份。

意大利文艺复兴的传统延续到17世纪的法国，当时巴黎集中了舞蹈、芭蕾、历史和考古、科学、音乐等多个专业学院。1671年，路易十四开办了法国皇家建筑学院，由布朗代尔任院长，他每星期举办两次公开演讲，开设的课程有数学、几何、机械、军事建筑、防卫工程、透视和砖石技术。1717年开始改为2~3年的课程，学院只有讲座课程，没有设计图房，讲座内容有建筑史、建造学、透视和数学，学生在建筑师私人事务所内学绘图和设计。与阿尔伯蒂一样，学院的目的是反击当时法国的建筑行会，将建筑师的思想从工匠提高到哲学家的水平。自1819年，学院正式改名为国立巴黎高等艺术学院（下称"巴艺"）。建筑教育中演讲课与设计课的分离也源于此。这种传统延续至今，尽管学生数量增加，"建房师"由现代的设计教师和教授代替。

虽然"巴艺"本身有绘画和雕塑专业，艺术不是一个独立的或主要的建筑学专业课程，但是巴艺建筑学将设计图视为艺术作品，并极尽艺精艺巧绘之能事，建筑图之所以非常重要是因为每年举行的学生作品竞赛，这种竞赛如同今天的给学生打分，一张好的表现图能吸引评委的注意，但后来"巴艺"的画术却因为其忽视空间和构造等现代主义建筑所强调的空间内容而备受批评。这类批评至今仍不绝于耳。但实际上，这些批评缺少理论根据，有些则属于主观臆断。

"巴艺"之重要，不仅在于它20世纪二十年代以前对教育思想的长期主导地位，而且在于它坚持将建筑学带出建筑行会、商业性建筑师和建筑职业团体（现代中世纪

主题空间策划：《是大还是小》　陈双、蔡卓轩

行会）的控制，并将建筑学变成精神追求，这也是为什么"巴艺"将建筑图作为艺术品，如其他艺术品一样，而不在乎是否能实现。

在欧洲，较早建立设计学科学院的还有英国皇家艺术学院，在它的发展初期，设计学科都是在美术学院的基础上建立起来的。在1860年前后建立工艺学校，日后发展为伦敦皇家艺术学院，目前是英国重要的设计学院之一。皇家艺术学院在英国研究生教育中最早设立了艺术设计史专业，该专业把艺术的产品和物质文化作为共同的对象加以研究。这正是它不同于其他学院的地方。

在艺术设计教育历史进程中，不能不提到位于德国魏玛的包豪斯设计学院，在人类设计教育史上，这是一座不能忽视的里程碑。有关包豪斯的文章和书籍很多，现就包豪斯最重要的几个特点阐述如下。

包豪斯设计学院成立于1919年，是德国在第一次世界大战结束之后成立的一所设计学院，也是世界上第一所完全为发展设计教育而成立的学校。包豪斯学院通过10年的努力，成为欧洲现代主义设计的中心，虽然这所学校在1933年被强行关闭了，但是它对于现代设计教育的影响却是巨大的。

包豪斯设计学院是由德国现代主义设计、现代建筑的奠基人沃尔特·格罗皮乌斯1919年创立的学院，从他担任校长起，到1927年离开学院，基本是把学院从一个子虚乌有的概念变成一个坚实的设计教育基地，成为现代建筑、现代设计的发源地和现代设计师的摇篮。作为包豪斯的奠基人，格罗皮乌斯初期的目的是通过建立一所艺术与设计学院，达到他个人进行微型社会实验的目的。后来，学校的发展与格罗皮乌斯最初的主张有巨大的不同。真正对世界产生巨大贡献的是包豪斯设计学院的思想与实践。大约从1923年起，学院开始走向理性主义，比较接近科学方式的艺术与设计教育，开始强调为大工业生产的设计。原来的那种个人的、行会的浪漫主义色彩逐渐消失，因而，包豪斯的变化是顺应了社会大环境的潮流。

包豪斯设计学院的存在时间虽然很短，但它对现代设计教育产生的影响却非常深远。从具体的影响来说，它奠定了现代设计教育的结构基础。目前世界上各个设计教育单位，乃至艺术教育院校通行的基础课，就是包豪斯首创的。这个基础结构，把对平面和立体结构的研

究、材料的研究、色彩的研究三个方面独立起来，使视觉教育第一次比较牢固地奠定在科学的基础之上，而不仅仅是基于艺术家个人的、非科学化的、不可靠的感觉基础之上。包豪斯设计学院同时还开始采用现代材料，以批量生产为目的的、具有现代主义特征的工业产品设计为其基本面貌，迄今对工业产品设计依然产生着深远的影响。包豪斯对于平面设计的功能化探索和现代主义设计面貌的教育方面，也依然成为现代平面设计的一个主要的和重要的根源。包豪斯广泛采用工作室制进行教育，让学生参与动手制作的过程，完全改变以往那种只绘画不动手制作的陈旧教育方式；同时，包豪斯还开始建立与企业界、工业界的联系，使学生能够体验工业生产与设计的关联，开创了现代设计与工业生产密切联系的历史。

乌尔姆设计学院是包豪斯设计教育理念在本土外的延伸。从表面上看，乌尔姆似乎减弱了艺术课程对设计课程的影响力，也不再像包豪斯那样聘任国家一流的艺术家进入课堂，但人们忽视了一个重要的事实，乌尔姆把节省下来艺术课程的课时慷慨地赋予科学与技术学科、社会学科，使学员开拓了除了设计学科以外的学科视野。这是否由于受到当时风头正劲的"通识"教育思潮的影响，我们不得而知，但这些做法对以后的设计教育影响很大，至少目前的国际设计教育领域多元化办学思路都与此有关。

中国的艺术设计教育可以追溯到20世纪的二十年代，在开设美术教育的同时，也开设了手工工艺课与实用美术课。当时的设计教育由于受历史条件的限制，大部分学校强调绘画、雕塑等所谓"纯美术"学科与工艺、设计等"实用美术"学科之间的联系，其设计教育明显受日本的影响较深。在设计教育的初始，通过从日本引进的图案教学发展自己的艺术设计教育，对现代设计的理解基本停留在功能＋装饰上，从名称上我们可以看出当时理解的局限性，如"实用美术""工艺美术"。新中国成立后，中国的现代设计教育进入了新的发展时期，由于当时的历史原因，原来从西欧、美国、日本引进的多元的设计教育理念一下子被学习苏联的教育体系取代，这种一边倒的情形一直延续到"文革"结束后，尽管在社会主义建设的实践中做出了很多成绩和贡献，但其教育理念仍然停留在"工艺美术"与"实用美术"的理解程度上。

我国引进德国的包豪斯教育也有过一段曲折的历史。早在20世纪三十年代，艺术设计大师陈之佛从东瀛留学归来后在杂志上曾专门介绍德国包豪斯设计学院的情况。我国著名艺术设计师、教育家庞薰梁1925年赴法国留学，曾赴德国参观"包豪斯"，回国后也曾介绍过"包豪斯"。由于受到历史的局限以及认识的局限，均没有全面地、实质性地了解包豪斯设计学院的办学理念与合理内核。我国设计艺术界真正做到

对现代设计的全面理解，应该从20世纪七十年代末、八十年代初的改革开放的时候算起，只有在这个时期，才真正开启了中国现代设计教育的新纪元，也正是这个时期，设计教育才真正地从培养艺术家、工艺家的方式转变为培养现代设计师的方式。

第四节 综合设计课题设计教学

课题化教学的提出，使得解决问题的可能性大大增加，其根本原因在于课题中所提出的问题并不是单独与个别的，常常是复合的、交叉的，是需要多学科、跨专业的知识才能解决课题中众多错综复杂的问题，需要跨学科的勇气、宽阔的视野、灵活的思辨能力，才能找到解决问题的途径与方法，而技能与知识的学习与训练，往往贯穿于寻找最佳解决方案的过程之中，或许这就是研究型教学与单纯接受型教育的最鲜明的不同之处。也许有人认为，课题化教学是一种好的教学模式，但在现实中很难付诸实施，因此，仍然是一种理想化的教学。执此观点的人也有其根据，课题化教学要求我们打破教学常规，无论是从师资、设施、制度等方面，要求都很高。要回答这样的问题，首先要对我们目前的艺术设计教育的现状作一个客观的分析才能找到答案。按照目前我国的高等教育体制，在主学科下分设若干子学科，大学本科学制为四年制，研究生学制为三年制，专业与专业之间有一定联系，但相互之间界限分明，不相往来，在学校内部仍无法做到资源共享与跨专业进行教学合作，而目前的高考招生与毕业分配基本是按照专业划分进行的，没有专业似乎就难以进行招生与分配的操作。学生在大学学习期间，由于对其他专业知识所知甚少，无法进行跨学科的领域研究与学习。其中存在一个认识上的误区，即把专、精、深的人才培养与广、复、通的人才培养对立起来，往往把"广"理解为"滥"，把"博"理解为"杂"，因此，至今仍然有许多人把培养"复合型"人才误认为是培养"万金油"式的人才，不免带有贬义的色彩。诸如此类的现状与问题，使得课题式教学的开展因有许多障碍而难以进行。

那么有没有可能实行真正的课题式教学呢？实行课题式教育需要

主题空间策划：《禅的设计》王一纬、黄佳旻

解决哪些问题呢？首先遇到的问题是课时的限制，大学本科学制四年，每个专业共有20~30门必修专业课，如果每门专业课需要5周时间计算，一学年可安排8门专业课，除去毕业设计与基础课，每门专业分得的课时并不多，这是各专业无法进行跨学科教学的重要理由。其次是师资的约束，目前各学院教师的编制是按照专业划分的，每个学科不可能引进与自身专业不相干的师资；最后是学校教学制度的设计问题，即每位学生必须要有明确的专业方向，不然无法进行招生与毕业分配。诸如此类的种种现实因素，使得跨学科的课题式教学步履艰难。然而仔细分析过后，我们发现各专业的课程内容有大量压缩的余地，譬如艺术设计学科中的字体设计课程，以前需要手工书写的字体，现已可由数字字库代替，这就省下大量的课时；以前的产品效果图的绘制与模型的制作，今天已经由计算机辅助设计软件代制，这一部分又可省下许多课时。此外，有的课时内容重叠，或因人设课，把这一部分的课时节约出来，就可以增加学生学习其他专业的机会，为跨学科的学习与课题化教学提供时间上的保证。中国美术学院综合设计系提出的对策是：把一门课程时间拉长，必要时可安排整个学期，设计一个较大的课题，由平面、立体、空间、多媒体的教师共同参与课堂教学。为此，有的专家建议实行国外已实践多年的学分制与教师的工作室制的教学，由于中国的国情不同，直接仿照国外的做法目前有很多困难，因此，真正能够实行学分制的学校寥寥无几。

主题空间策划：《是也非也》 王璐璐、王晓、王悦

课程实践表明，寻求不同课程之间的联系，仅仅通过学科本身的逻辑是很难找到的。要进行横向上的组织以达到整合，就必须借助于某种可以将课程之间的内在联系挖掘出来的东西。其中有效的线索是某种实际问题，当人们为了解决某个实际问题而运用不同学科知识的时候，那些从逻辑上一时看不到联系的各学科的共同处和相互联系才能被挖掘出来。无论是核心课程理论，还是"以问题为中心"课程理论，或是综合课程理论，其目标均十分明确，即实现课程的整合。在此有必要确认一下"整合"的意义：整合，就是指将两个或两个以上较小部分的事物、现象、过程，以及属性、关系、依据、标准等，在符合具体客观规律或符合一定条件与要求的前提下，凝聚或融合成一个较大的整体。整合的主要立论依据是整体的属性与功能大于各孤立部分的总和。而在教育科学标准下的整合，是消解子项之间的对峙与冲突，并使之结构化。因而，在课题设计探究中，整合就意味着以教育学性标准为依据，将制约课程及课程研制的多种因素融合并加工成复合化的结构系统，具体包括复合化的价值导向、复合化的目标来源、复合化的内容结构、复合化的实施方法、复合化的评价指标等。

课题教学是建立在课程内容选择、课题意识与课题设计方法基础上的一种新的构想，是由系列课题整合课程，即以系列化的配套课题作为课程的整体结构，从而在整个课程框架内不再划分分支课程，或单元课程。这是一种以突出课题、淡化分支课程为主旨的，关于"一体化"的课程整合构想。实际上在全部课程范围中，当我们将一个个分支或单元课程名称这一符号取消后，将注意力集中到全部课题设计时，就会发现课程的真正结构所在，即在全部的教学时段中，以一个系列性的课题构成了全部的教学内容。就角度而言，只有这种课题之间的串联关系，才能在课程内部建构起真正的牢固的结构，而那些分支或单元课程及名称则无实际意义。现行的艺术设计课程结构是由若干门分支或单元课程构成的，如基础课、专业设计课、史论课、工艺课等，而一门分支或单元课程又是由若干课题组成的。显然，在这种结构中的课题及课题设计，必然受到该课程的所属专业性质的某种限定，知识门类单一，课题要素、资料、信息、媒介材料及作业要求也较为单一。而根据现在的一体化构想，取消了总体门类课程与课题之间的分支或单元课程层次，无疑会把课题从原来单一学科性的限定中释放出来。而这样，可以将整体知识内容分配给一个个课题，把内容（知识）按照新的、自由的课题逻辑重新进行组织，原分支或单元课程之间的界限则不复存在。或者说，一个完整的本科专业教学计划，是由一系列配套的课题所组成的。

在这种状况下，设计课题及系列课题知识要素的范畴是宽阔的，组合是自由的，课题内容与性质是多样的。在这种以系列课题整合的课程中，突出和强调的不仅是学

习和运用知识时的融会贯通，更包括了运用整体联系的思维去看待问题、分析和解决问题的态度与能力的锻炼，同时学会用某种价值标准与具有哲学意义的态度和方法去对内容进行反思。以系列课题整合课程的形式，是课程结构的具有质的意义的发展，它试图以这种方式去实现真正的课程整合，以避免一种简单的、机械的拼凑，或者是各种不同的知识板块的机械组合，试图做到对不同知识的一种重构组织与内化组织，表现为知识之间的有机融合与渗透。以系列课题整合课程结构，作为一种"解题方式"，并不停留于抽象化方法规范的设定，而具有具体的、明确的指标及要求。如广域性则要求其按照系列课题的整合机制的宗旨，首先在于建构一种广博的课程框架或体系，即通过广泛通融与综合集成各课程知识，在课题的系列性及科学性、综合性、程序性的基础上，形成完整的课程体系。如融合化，要求它将相关的、具有内在关联性的内容融合在课题设计中，又使课题具有兼容并蓄的融合化能力，具有综合化的教育标准及意趣。正如拉塞克和维迪努指出："内容改革的成功，在很大程度上取决能否把一些看起来相对立的品质辩证地结合起来。"

思考题

一、人类社会为什么会产生学科与学科分类？

二、人类社会将知识分类的历史演变经过了哪几个阶段？

三、今天能出现文艺复兴时期达·芬奇这样的人吗？

四、学科的"久分必合"现象在今天有没有可能出现？

五、现代社会一方面学科越分越细，另一方面未来社会越来越需要跨学科融合性人才，两者的矛盾如何解决？

六、为什么说简单地整合课程内容并不是课题化教学？

课　　程：主题空间策划

课程类型：专业设计
开课对象：综合设计系四年级学生
开课学期：第一学期
学　　时：100

教学目的和任务

本课程的任务是通过教学、研究和分析各类空间的独有特性，并能使学生做出单项的公共空间及环境的概念设计作品。
理论知识方面应达到：了解公共空间的概念和空间对象的数据；掌握公共空间设计规律。
在设计能力方面应达到：能运用公共空间设计的综合知识，对现实存在的设计实例及设计现象具有较好的鉴赏能力，通过提高学生的鉴赏能力来提高实质性的设计水平；在针对专题训练作业方面，有独特的创意；能按照教学的专题要求，独立完成质量较高的专题作业。

教学内容与安排

一、什么是空间？空间的多义性；空间的认知与创造；空间概念的演变。
二、中国的空间概念。哲学的空间概念；绘画的空间概念；建筑的空间概念。
三、西方的空间概念。科学的空间概念；绘画的空间概念；建筑的空间概念。

本次课题的目标不仅仅要求学生做出完美的设计方案，更重要的是让学生在实际执行设计任务的过程中，经历模拟设计"实题"的锻炼。了解整个设计策划的过程及每个分阶段之间的相互联系，增加学生的系统性思考问题的能力和逻辑性思维能力，注重每一个环节之间的联系，协调不同设计专业之间的进展，通过有效的目标受理达到最终目的。

作　　者 ‖ 黄佳旻、王一伟
题　　目 ‖ 禅意栖居
指导老师 ‖ 郑筱莹
设计阐述 ‖ 中国古代士大夫常说：“诗贵有禅思，画贵有禅意。”套用此语，我们也可以说"园贵有禅韵"。对设计概念进行"禅"的引申，让传统活在现代，让禅宗走进生活。体验到自然的荒芜，草木的枯荣，高、空、远的意境和清、敬、寂的情怀。

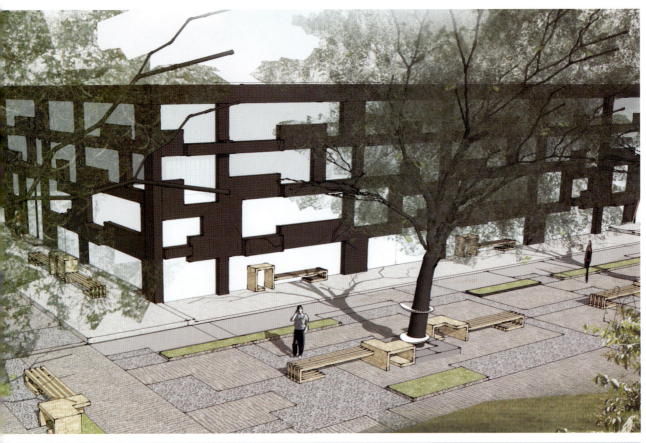

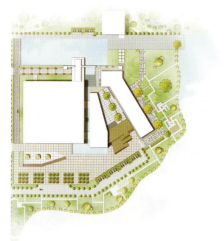

作　　者 ‖ 郭建华、谢雨晴
题　　目 ‖ 包豪斯展览馆
指导老师 ‖ 郑筱莹
设计阐述 ‖ 讲究纯艺术和实用美术的界限，高度追求外形的简练，用构成主义的几何造型达到结构的完整。空间的通透性使外景观、外装置艺术品与艺术阅览馆内融为一体。当代博物馆的趋势，已经超越传统意义上纯粹展览作品的概念，更多的是通过空间产生对话的艺术装置。

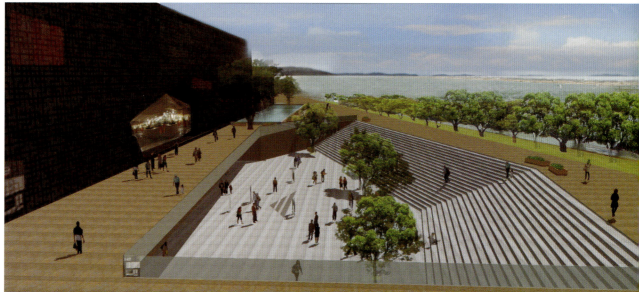

作　　者 ‖ 郭建华、谢雨晴
题　　目 ‖ 包豪斯展览馆
指导老师 ‖ 郑筱莹

作　　者 ‖ 陈双、蔡卓轩
题　　目 ‖ 是大还是小
指导老师 ‖ 郑筱莹
设计阐述 ‖ "一花一世界，一叶一菩提"很好地阐释了微观和宏观的随时转换。这个小型展馆由多个可移动球体的花坛组构，游人可以自由移动并种植各种常见的草本植物，亲身体验"感一物而知世界"的意境。

作　　者 ‖ 郑亦汶
题　　目 ‖ 城市农场
指导老师 ‖ 郑筱莹
设计阐述 ‖ 本方案力图创建一种全新的城市居住空间结构，通过景观中农作物的种植拉近城市人群的关系，使公共空间更富有活力与实用价值。

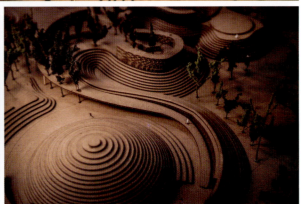

作　　者 ‖ Banja Luka
题　　目 ‖ 坡地景观设计

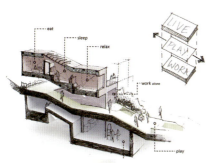

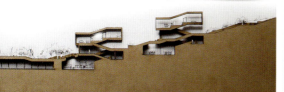

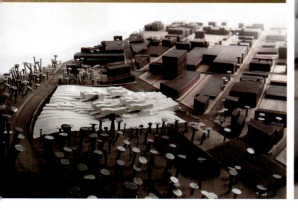

作　　者 ‖ Nicholas DeBruyne
题　　目 ‖ 生活式工业艺术中心

中国美术学院设计艺术学院综合设计系
"跨界·综合"实验性设计教学丛书
21世纪全国高等院校艺术与设计系列丛书

思之维·课题设计

LOGIC
COURSE
DESIGN

第三章

跨界设计思维训练

复合型人才培养是教育部门讨论多年的陈年话题，培养复合型人才首先要使知识教育"复合"化，教师人才结构"复合"化，教学手段"复合"化，核心是人才的创造性能力培养。课题化教学仅仅是培养复合型人才的一种方式，要真正达到目的，需要通过学院内部，以及社会教学资源统一调配、整合，经由跨专业教学、实验室实践教学、课题化教学得以实现。对于目前受教育者提出的学科视野的拓展、学科知识的合理运用、创造性运用知识成果等要求，我们要做的首先是基础性工作，比如配备教育资源、营造学术氛围、耕耘学术土壤。

第一节 设计思维的认知

设计学科的独特性与复杂性决定了设计思维的独特性与复杂性。要了解设计思维的原理与方法，首先要深刻了解设计学科的特征。正因设计学科拥有科学与艺术、理性与直觉、推理与想象的独特性和复杂性，设计学科至今仍然是人们不断研究和探讨的领域。有关设计的学科本质特征的讨论由来已久。环绕设计学科特征的讨论存在着多种观点：既然设计学科是艺术与科学的结合，那么，究竟把设计学科定义为"设计艺术"学科，抑或是"设计科学"学科？或者既不是"设计艺术"，又不是"设计科学"，而是独立的"设计学科"；设计学科是"艺术与科学的结合"，还是"艺术与技术的结合"？表面上似乎仅仅是称谓之不同，实际上涉及设计学科的本质特性与学科特色，从而进行有目的的深入探究。设计思维的独特性建立于设计学科的独特性之上，认识和讨论设计思维的独特性首先需要了解和明晰设计学科的独特性。为了厘清

设计学科特征与设计思维的关系，我们首先需要了解什么是设计学科的特征。

"设计学科是艺术与科学的结合"，此定论在中外设计学界流行多年，似乎毋庸置疑。然而，如果我们回顾一下科学和艺术的历史，就会发现下此结论显得过于笼统。在人类的早期，科学源于人们的好奇心，如同哲学一样并无多少实用性可言，与人们生活密切相关的是各种制造生活用品和设施的工艺与技术，当时的人们也没有把技术当做作一门学科进行研究，技术与技艺仅局限于工匠铺中手艺人中间的交流与传播。在文艺复兴之前，工艺与艺术几乎没有区别，英语RAT名词既是指技艺，又是指艺术。到了文艺复兴时期，这种情况才得到根本的改变。随着社会分工的出现，同时也由于技术自身的发展，工艺越来越复杂、分工越来越细，一部分技术与艺术结合，一部分技术与科学结合。在文艺复兴之后，逐渐形成了"美的艺术"与"实用艺术"的区别，前者就是我们今天仍然在使用的"纯艺术"的概念，后者就是"实用艺术""艺术设计"的概念。"文艺复兴以前，所谓美的艺术（建筑、雕塑、绘画、音乐和诗）既没有确切的名称，也没有被分别看作一个单独的类别，即使在古希腊对于这两类艺术也只有'技艺'一词。文明要求艺术功能的专门化，而先前的艺术家基本上只是匠人，一个随时等待雇用的技巧和感受力的人。"[①]如果我们追根溯源的话，今天设计师的角色就是相当于文艺复兴之前工匠铺里的工艺技师、能工巧匠。17世纪以来，随着欧洲工业革命的成功给人类社会带来巨大而深刻的变化，技术与科学开始融合并进入实验室，它们产生了巨大的科技能量，从而彻底改变了社会形态。于是，人们就把"科学"与"技术"合二为一，简称"科技"。文艺复兴后，从纯艺术那儿分化出来的艺术与工艺也找到了与科技结合的契合点，到了近现代，这种结合更是达到空前密切的程度。因此，回顾设计史可帮助我们廓清设计学科是"艺术与科技的结合"的真实含义。另外，由于随着社会分工和工艺、科技的日益复杂，要像文艺复兴的艺术家那样从事设计已几近奢望，多元性、复杂性、系统性、跨学科合作、综合团队设计等，标志着现代性设计需借助科学的设计方法才能面对和承担。因此，设计方法中的科学思考方法和科学思维依然存在，并且继续发挥重要作用。在设计学科理论研究方面更是如此，至今还没有所谓完全脱离科学研究方法的设计方法论。

然而，当设计成为一门学科，并且需要对它进行学科研究时，如何使科学研究中的一些原理与方法应用于设计学科的话题又被重新提起。尽管对此有不同的意见，却并不妨碍设计学科继续朝着理性与感性相结合的研究方向向前推进。与纯粹的科学界不同，在应用科学领域，在工业和商业领域设计学科受到普遍的欢迎和重视。设计美学在工业和商业中的广泛运用，改变了传统的工业生产方式，以及人们传统的消费

①[英]赫伯特·里德：《工业艺术的历史与理论》转引自《设计美学与工业设计》丛刊.1986年11期.

方式和生活方式，而在科学界，却还在为设计学科身份的"合法性"而纠结不已。"过去，我们所知道的关于设计与人工物学科的许多内容，都是软性的、直觉的、非形式化的，像烹调书一样说不出所以然来。"①因为，从高等教育的传统上看，传授关于自然事物知识是高等教育自然科学学科的任务，传授人工物知识（即任何造物与设计）是工程学院的任务，"在传统观念上，传授人工物知识及如何制造人工物的教学似乎是低一等的，是中等职业学校的任务。当工程学院之类的专业学校被整合进高等教育的文化教育体系时，工程类的专业学院为追求学术上的地位，必然视自然科学为高，靠拢自然科学而脱离原先教学中主导性的人工物科学的价值成为一种趋势。"②所以，赫伯特·西蒙接着指出：当大学中的任何人可以从事固体物理学习时，没有人愿意屈尊去从事传授机器设计和市场计划技能性学科。

为了改变人们对设计学科的偏见并能够使设计成为独立的学科，美国人工物科学创始人赫伯特·西蒙为此做了大量的理论研究工作。他提出设计学科是一种"人工物科学"，是可以与自然科学中如何一门学科并驾齐驱的学科，其重要性一点也不亚于任何自然学科、社会学科。"我们需要创立这样一门设计科学，它是关于过程的学说体系，它是知识上硬性的、分析的，部分可形式化的，部分可经验性、可传授的。"不过，西蒙同时也指出它与自然科学明显的不同：与自然科学关心"事物是怎样"并寻找其必然性不同，工程、医药、建筑包括绘画等在内的学科，不关心事物的必然性和怎样的，而关心"事物可以成为怎样"。这两大类学科所关注的如此不同，而后者应该说与前者同样重要。"创造一门或多门设计科学的可能性同创造任何人工科学的可能性一样大，也一样重要。"③

在大致分析并初步了解设计学科的特征和复杂性的基础上，我们可接着对设计思维的特征和复杂性进行讨论。通常认为，艺术设计是试图将两种看似对立的思维，如感性与理性、直觉与逻辑、情感与理智等糅合在一起的学科，既不能过于依赖感性与直觉，也不能过于依赖理性与逻辑。不然的话就无法从事设计工作。当设计的创造性思维急速运转之时，其思维特征与艺术创造学科的思维特征极其相似，在这个阶段，感性、情感、直觉主导着创作者的思维；当设计接

小型专题设计（二） 现代美术馆设计 明焜

①[美]赫伯特·西蒙.人工科学[M].武夷山,译.北京:商务印书馆,1987:112.
②同上.
③[英]理查德·布坎南,维克多·马奇.发现设计[M].南京:江苏人民美术出版社,2010.

近付诸实施阶段,其思维特征又类似于科学家做实验的状态,理性、理智、逻辑主导着创作者的思维。人们如果不经过类似于艺术创作那样一个感性的自由想象的阶段,丰富的设计造型就不可能产生;如果不经过类似科学家那样锲而不舍、丝丝入扣的严谨实验,最后的设计作品也不可能真正实施。有人把设计中的"感性"和"理性"比喻成与"情人"和"法官"的关系。要做好设计工作,你需要像与你的"情人"谈恋爱一样充满热情;同时,又必须要像"法官"一样严格而冷静地审视自己的每一个工作步骤。但是,设计思维与其他智力工作的思维存有明显的不同。首先体现在因果关系上。设计中的理性推理与其他学科不一样。任何学科、任何事物都可以从它的因果关系找到答案。例如,飞鱼为什么能跃出水面飞五六米远,是因为它要避免被水下的大鱼袭击;海豚为什么跃出水面,是因为它处在交配季节等。我们可以从它的"结果"追溯出它的"原因"和"动机"。如果我们要想把人类送到月球上去,已有了这个"因"(愿望)还没有出现"果"(火箭),此时,就不能采用类似推理和求证的方法,因为我们遇到的问题仅仅是一种"假设"。关于这一点,英国哲学家马奇(March)将设计、科学、逻辑之间的差异进行了分类,他指出:"逻辑关注的是抽象思维,而科学研究现存的形式,设计则开创形式。科学假设与设计假设并不相同。对于一个设计计划,可以提出逻辑性的提议,但具有推测性的设计却不能被逻辑化地确定下来,因为这种思维模式在根本上是假设性的。"由此可见,马奇已经非常慎重

小型专题设计(二) 黄建川、王潇君、何照明

地将它从推理性科学活动的主流观念中区别出来，通过采用焦点解决策略与"生产性"推理（或称同位性推理）的思考方法，解决非确定性问题。究其原因，传统科学依据的理性研究方法是"溯因法"，是从已有事物中"追溯"它的成因。我们知道，任何事物都是先有"事"，后有"物"，世界上所谓的事物都是这样产生的，"物"是"事"的载体，"事"是"物"的根本。而对于将来即将出现的事物的设想，却不能采用这个方法，而是要采用向相反方向"推设"的方法，从当下的"事"（需求）出发，推想出将来"物"（设计物）的形状，这样的"物"既是想象之物，又是可实现之物。推想的过程是主观的，推想的结果却是客观的。设计的理性思维就有这种"反溯因法"的特性。设计师的工作特点是运用形象思维方式，先采用表象的形式在脑海里和纸面上从事构思和推敲，再用"试对"和"试错"的方法制作比例模型、虚拟场景，再在此基础上反复修正，直到相对完善地完成预先设定的目标。

就设计工作本身而言，还存在着"解决问题"性质的设计和"超越问题"性质的设计两种方法。在面临"解决问题"性质的设计方面，设计思维至少在如下方面与科学思维方法有相同的地方。

（1）它们同样需要理性地观察客观对象，从而获得对客观对象的正确认识，这种认识一方面是面对设计的实践对象而言；另一方面是对设计活动和设计学科本质研究而言。

（2）它们同样需要客观、冷静地进行前期的调查分析与研究，需要排除心理感官与主观情感的干扰，其目的是使分析结果尽可能反映出事物的本来面目。

（3）它们同样需要理性、谨慎地选择各种不同的设计方案，在初步选定的方案中优选出更好的方案，并有条不紊地推进设计进程。

（4）即使处于创造性发散思维阶段，也需要设计人员按照原先计划的目标进行有目的的创造，而不是胡思乱想、胡编滥造。

（5）最后的设计评估充分体现出科学实证的精神，体现出科学研究中所有实验都需要得到实证的科学精神。

但是，"解决问题"性质的设计思维并不适用于新产品研发等创新领域，新产品研发需要的是"超越问题"性质的设计思维。试想一下，当问题还没有出现，或者问题还很模糊的时候，如何去解决"问题"？人们假设解决了某种问题便能得到一个新的产品概念，但那不是事实。iPhone解决了什么问题了吗？人们往往习惯于进行事后分析，他们会说iPhone的确解决了许多现实问题，例如手机功能过于单一、不方便使用等问题。但是，人们忽视了提出问题和解决问题的时间次序问题。在iPhone的开

发初期，它的设计目的是解决什么问题吗？实事求是地讲，那个时候设计师还看不见"问题"在哪儿呢。设计师考虑更多的是如何创造出新的价值。把问题解决当成创新的手段，这是创新的一个严重的误区。事实上，有很多新产品不仅创造了新的价值，也创造了新的问题。如果你把目光聚焦在问题的解决上，就不可能创造出世界上全新的、独一无二的产品，也不可能创造出全新的应用体验。此时就需要借助于艺术创造中颠覆、反叛、独创、另辟蹊径的思维方式开发全新的产品。

从上述讨论中我们可以发现，发现问题、提出问题果然很重要，有时甚至是产生新思想、新观念的起点。但是也不能把它的作用过度夸大，在提出问题的同时，我们还需要提出解决问题的方法和对策。

通过充分讨论设计的学科特征和思维特征，我们有理由认为，设计学科应有自己的知性文化和学科的独立性。很明显，目前的学术状态并不令人满意。笔者窃以为，过于简单化的思维是影响我们分析能力的重要原因，也是产生模棱两可观点的原因之一。例如，设计学科内部存在各设计专业，各设计专业有大专业也有小专业，有二维平面设计，有三维产品设计，有四维空间设计，有新兴专业也有传统专业；有的设计专业性质是着重于解决问题，如城市空间设计等；有的设计专业性质是倡导时尚的设计，如时装设计、新型电子产品设计等；有的设计产生于公共活动空间需求；有的设计仅满足于私人用途；有的设计专业科技含量高，如建筑设计、产品设计；有的设计科技含量低，如平面海报设计、服装设计等不一而足。理想的学术探讨状态是有的放矢、分门别类地进行研究，这样才能避免犯下武断下定论的通病。设计学科应具有自己的研究方式和研究领域，设计思维研究也完全有理由独立成为一门学科。设计的学科特征一旦确认，设计教育中的设计思维训练与培养就会有相应的合理的方法，有关设计思维与方法的理论研究就会有的放矢。

第二节 设计创意思维培养

有一位创造心理学专家曾经做过这样的实验：先在黑板上画上一个圆点，然后分别让儿童组和成人组根据这个圆点进行发散性思维。结果，儿童组得分明显要比成人组得分高。成人组由于受知识、经验、理性的无形束缚，居然在与儿童组的发散性思维对局中败下阵来。而儿童组由于没有任何思想束缚，反而在想象力的比赛中取胜。上述现象在心理学研究中可以得到理论证实。英国心理学家西门顿（Simonton,1984）是一位"知识抑制论"者。他认为，知识对创造性活动起抑制的作用。他利用档案法

研究了300多位出生在1450—1850年间具有杰出成就的人物后发现，当以成就水平与教育水平两个变量绘制函数图时，它们之间的关系呈倒"U"形曲线，且成就水平的峰值出现在教育水平的中间位置。在较低或较高的教育水准上，都表现出较低的成就水平。因此，西门顿认为较高的知识水平（从研究生教育开始）对创造性的发挥具有消极影响。另一位英国心理学家卢钦斯（Luchins,1942)认为：过去的知识和经验对创造性思维既存在有利的一面，又存在不利的一面。他运用认知心理学中的"迁移"理论解释此现象。迁移理论认为，过去已经学习过的或者已经掌握的知识对以后的学习仍然有帮助，这是一种"正迁移"现象。例如，我们学习和掌握了素描造型方法，对色彩训练仍然起到正面的帮助作用。但在创造性的发挥方面，会出现"负迁移"现象，即知识和经验越多，对创造性发挥妨碍越大。在思维定势形成之后，很多人会固执地按照以往的知识和经验处理信息和面对新出现的事物，因此会出现"越是资深专家、高学历者，越难以超越自己"的原因所在。当然，相对于"知识抑制论"，也有专家提出"知识促进论"，认为知识对于创造性发挥具有促进作用，问题在于用什么样的教育有效地运用现有的知识和经验。

 按常理说，一个人专业知识越丰富，创造能力越强；可是在某种情况下恰好相反。上述例子确凿地证实了这一点。如果我们按照常理推论，设计专业本科生的专业知识拥有量无法与设计博士生相比，博士生的创造力应该比本科生强许多，可事实往往并非如此。这种现象说明专业知识不能与创造能力画等号。奥地利裔美籍经济学家约瑟夫·阿洛伊斯·熊彼得在他的《经济发展理论》中曾经讨论过经济创新问题，并且精辟地指出："一切知识和习惯一旦获得以后，就牢固地根植于我们之中，就像一条铁路的路基根植于大地一样。它不要求连续不断地更新和自觉地再度生产，而是深深沉落在下意识的底层中。它通常通过遗传、教育、培养和环境压力，几乎没有摩擦地传递下去。"他接着说："科学史对于下面这一事实是一个巨大的证明，那就是我们感到极其难以接受一个新的科学观点或方法。思想一而再、再而三地回到习惯的轨道，尽管它已经变得不适合，而更适合的创新本身也没有呈现出什么特殊的困难。固定的思维习惯的性质

本身，以及这些习惯的节约能力的作用，是建立在下面这个事实之上的，那就是，这些习惯已经变成下意识的，它们自动地提供它们的结果，是不怕或不接受批评的，甚至是不怕或不在乎个别事实与之发生矛盾的。但是恰恰因为这一点，当它已经丧失了自己的用处时，它就变成一种障碍物。"[①]如果不能把知识转化为创造能力，那么，知识还是知识，它并不能自动转化为创造力。中国古代智贤之士曾经告诫说："尽信书，不如无书"，西方也有"博学不等于智慧"的诫言。而如何把知识转化为创造力，高等设计教育应该责无旁贷地担当起来。

在美国华盛顿的"塔克马玻璃博物馆"，有一个"孩子们设计的玻璃"计划。计划中有一项内容是让孩子们画出他们心中的玻璃艺术。后来，据一些在那儿常驻的专业玻璃艺术家说，正是这些孩子们的想法激发了他们有史以来最棒的点子。因为孩子们的思想不受局限，他们不会考虑设计后玻璃如何加工，他们只是将最好的创意展现出来。当成人们设计玻璃艺术时，往往首先考虑是意大利式的花瓶，或者是法国风格的玻璃盘。但孩子们的想法超越了固有的思想，而成人往往会低估儿童的创造智慧。

在现实生活中，笔者也往往会出于好奇地询问那些前来设计学院联系设计事项的企业主：贵企业自有一班设计人马，为何还要联系学院从事新产品开发。企业主的回答很令人深思：公司设计师经验太丰富反而影响创意。他们认为学生尽管缺乏经验、知识，从另一个方面看，反而是好事，正因为如此，学生才没有先入为主的条条框

① 转引自李义平："创新与经济发展——重读熊彼得的《经济发展理论》"《读书》2013年第2期。

小型专题设计（二） 任铖、王景怡、韩玉娟

框，他们的思维活跃，胆子也更大，因此更富有创意性。

第三节 课题设计思维的学科依据

美国设计理论家N.F.M.鲁正堡J.伊科斯在他的《产品设计——设计基础和方法论》中分析了科学与技术所追求目标的不同。他认为人类生活在两个不同世界中：一个是摸得到、看得见的物质世界；另一个则是摸不到、看不见的思想、意见和印象的心灵世界。这两个世界一直不停地交互作用。这是哲学上有趣而吸引人的研究对象。我们的结论是：人类与生俱来的特点是我们有一个特别的内心，并或多或少地会影响我们的行为。在内心当中，也存在着一些被认为较稳定的状态，伊科斯把它称之为"心智状态"，例如知识、由观察所得的印象、记忆和感觉。这些心智状态有些可以与人分享，例如科学知识、技术知识、艺术知识等。但是人类并非只依赖心灵层面生活，我们的身体，甚至我们的内心都和外在的物质环境息息相关，伊科斯把它称之为"物质现实"。接着，伊科斯将心灵世界称之为"内在"，把物质世界称之为"外在"。人类的心智活动有一类可概略称之为"由外而内"的过程，它试图将外在观察所得的状况和关系模式转换成各种心智印象；另一类则是"由内向外"的过程，它是以我们内心所产生的印象对"外在世界"施加改变的行为。前者是"获取知识"的心智活动；后者是"由内向外"的程序活动，也称之为"行动"。

伊科斯认为：科学研究乃是一种系统性的获取知识的行为；而技术领域，设计、制造和使用物品，则是一种有系统的行动。这两种过程都必须遵循某些原则和方法。在这两种行动的基础上，产生了第三种行动，即推理活动，或称"反思"行动。对"由外而内"和"由内而外"的心智过程进行分析，可以发现，两者的指标是不一样的：对"由外而内"的过程而言，可信赖度的评估指标主要看知识是否真实；而对"由内而外"的过程而言，则注重行动过程的有效性。[1]

为了进一步澄清设计与科学的关系与区别，认清设计学科的独特性，我们需要对"设计科学""设计艺术""设计学科"做一点辨析。

小型专题设计（二）
黄建川、王潇君、何照明

[1] [美]N.F.M.鲁正堡J.伊科斯.产品设计——设计基础和方法论[M].台北:六合出版社,1995.

（一）设计科学

是指按照科学的实证和推理的方式研究设计，也就是把设计作为一门科学来研究。"设计科学"这个术语应该是由巴克明斯特·富勒（Buckminster Fuller）最先使用，后被格雷戈里在 1965 年的"设计方法"讨论会上采用。为了发展出一门设计科学，他们试图把设计方法（一种逻辑连贯、推理严密的方法）像"科学方法"那样明确固定下来。这是设计方法论运动极端化的一种表现。另外，还有一些主要的关于工程设计的国际讨论会（ICED），也着力于发展"设计科学"，而且成立了"设计科学国际学会"。汉森（F.Hansen）把设计科学的目标表述为认识设计和设计活动的规律，并发展设计规则。这种观点似乎把设计科学简单化为一种"系统化设计"，一种系统化组织的设计过程。而胡布卡和艾德认为，设计科学由与设计领域逻辑相关的知识集合体（一个体系）构成，包括一些技术知识和设计方法论的概念。"设计科学致力于设计体系中常规现象的制约和分类问题，以及设计过程中的问题，还致力于从自然科学应用知识上获取适合的信息来支持设计师的工作。这个定义超出了'科学的设计'，包括设计过程中的系统知识和方法论，同样包括设计人造产品中的科学技术支撑。因此，设计科学是设计在一个理性的、有组织性和整体系统性方向的发展，不仅仅是利用人工制造的科学知识，而是某种程度上把设计本身作为一种科学活动。"在20世纪90年代中期写了《情感化设计》一书。在他的书里明确提出，人们除了在建筑居住和产品使用中需要满足使用功能和实际价值时，还存在一种当时没有发现，或者说被忽视的更高的需求——情感与精神的需求。而这种满足才是我们人类真正所需要的高层次的满足。唐纳德·A.诺曼提出了产品设计的三种水平：本能的、行为的和反思的。人类基本的生活用品与设施设计属于"本能设计"，也是人们使用生活用品和设施时的第一反应；讲究效用的设计是"行为水平设计"；涉及人的记忆信息与意义、情感与价值的设计是"反思设计"[①]。在这三个层次中，最高层次属于"反思设计"，也就是能够反映人的记忆信息与意义、情感与价值

的设计实践。近年来"高情感"设计理念被广泛运用在"交互设计"和"用户体验设计"领域,甚至在高科技领域,如智能机器人设计中也注意到对人的情感的影响。

(二)设计艺术

除了诺曼以外,还有许多中国的学者认为设计的过程虽然需要采取某些科学的方法和手段,但最终目的是人们能够艺术地、审美地、诗意地享受生活而不是为了其他。因此,他们认为艺术设计实际上就是"设计艺术",某种意义上也是指如何"艺术"地处理各种复杂关系的手段。

(三)设计学科

设计学科是针对设计独特的实践和知识进行反思和研究的学科。它不同于设计科学或设计艺术,也不同于设计实践活动,而是对设计实践活动的反思,具有明显的理论研究色彩。尽管《人工科学》一书具有实证主义和科技理性主义的基础,西蒙的确提出"设计的科学"能够为跨越艺术、科学和技术的智力尝试和交流,奠定一个根本的共同基础。"不管工程师有没有音乐天赋,音乐家有没有工程知识,反而没有多少工程师和作曲家能围绕双方的专业内容进行交谈并且都感到有收获。我认为,他们可以就设计问题进行这种互益的交谈,可以重新认识他们都在从事的创造性活动的过程,可以开始分享各自在创造性的、专业性的设计过程中取得的经验。"[2]西蒙认为,我们应该打破多种文化、领域和学科的界限,对设计的研究可能会成为一种适用于所有建设人类世界的创造活动的跨学科研究。

思考题

一、设计学科的特征与特殊的思维方法有哪些?

二、为什么说不能套用一般性学科(自然与人文学科)的研究与教育方法用于设计学科?

三、为什么说设计思维活动在设计活动过程中起着举足轻重的作用?

四、设计学科的课题化教学的理论依据是什么?

[1][美]唐纳德·A.诺曼.情感化设计[M].付秋芳,程进三,译.北京:电子工业出版社,2005.

[2][美]赫伯特·西蒙.人工科学[M].武夷山,译.北京:商务印书馆,1987.

课　　　程：小型专题设计（二）
课程类型：专业设计
开课对象：综合设计系三年级学生
开课学期：第一学期
学　　　时：100

教学目的和任务

"小型专题设计"课程的教学是承接设计专业课程所学知识，扩展综合运用造型和设计知识的能力，丰富学生的设计语言，是本专业的重要教学环节；认识整体视觉形象系统设计专业特征，掌握整体视觉形象系统设计规律和特征；掌握整体视觉形象系统设计中视觉传达各要素的运用方法；结合色彩设计等相关课程知识进行综合设计教学，增加实践能力；使学生具备突出的专业特征，群体设计的整体性、形式美、意境美与时尚性。

教学内容与安排

"小型专题设计"是综合设计专业的核心课程之一，是学生进入第三年级（第五学期）学习以后遇到的综合性设计课程，是学生完成一系列配套的前置专业课程以后（如设计表现、设计制图、模型制作、主题空间、标识视觉转达等），需要进行的综合性课题设计。由于"小型专题设计"已基本具备综合设计的专业特色，因此，在某种程度上也被视为"准"毕业设计，在以往历届毕业设计作品展中，也的确有学生继续在"小型专题设计"基础上加以深化、完善、成就自己的毕业设计作品。与毕业设计所不同的是，毕业设计的主题是由学生作为主体自主加以确定的，而"小型专题设计"的主题则是由导师指导，小组预先设定的。

作　　者 ‖ 明焜
题　　目 ‖ 现代美术馆
指导老师 ‖ 周刚　董奇　叶菁
设计阐述 ‖ 现代美术馆已成为当代人们审美活动的主要场所，除此之外，美术馆还兼具美术教育、引导欣赏活动、参与创造活动的功能。因此，需要对空间（区域与面积）划分、参观流线、照明、气氛营造、人员的交流互动等进行仔细的测算与推敲，其最终目的是要突出主体——展出的艺术品。

作　　者 ‖ 单菁、邵婷婷、盛夏
题　　目 ‖ 象山浮影
指导老师 ‖ 汪菲
设计阐述 ‖ 把未来建筑风格嫁接在社区休闲场所，是一种令人产生遐思的设计构想。也许并不完美，却为我们提供另一向度的设计路径。

作　　者 ‖ 黄士帛、陈琳、张超彦、陈壕耕
题　　目 ‖ 书屋设计
指导老师 ‖ 汪菲
设计阐述 ‖ 这是一个敞开式书屋。从顶部看，书屋类似于几本随意叠放的书籍，平面则是相互贯通的各个功能区。各区域相互贯通、相互补充，达到空间利用的最大化。

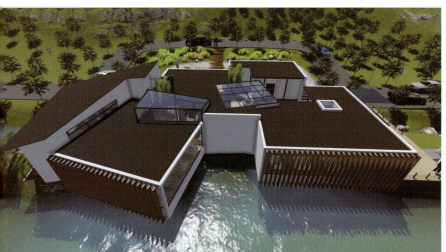
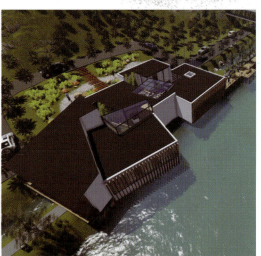
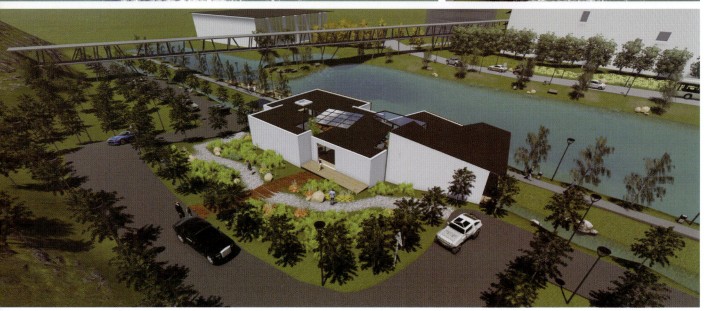

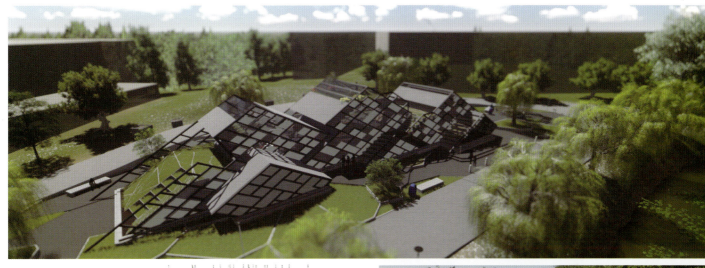

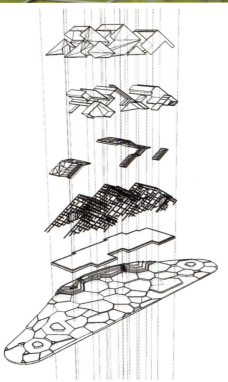

作　　者 ‖ 杨沛霖、韩云肖、罗宇昕、叶珮滢
题　　目 ‖ 叁拾
指导老师 ‖ 汪菲
设计阐述 ‖ 在现代建筑中采用中国建筑风格的窗格结构，与周边建筑的传统文脉元素达到非常协调的效果，是该作品的亮点。

作　　者 ‖ 陈超、陈玉婷、胡明磊
题　　目 ‖ 中国美术学院象山美术馆
指导老师 ‖ 周刚、董奇、叶菁
设计阐述 ‖ 从鸟瞰视角看该建筑，如同一枚"风向标"，恰好与美术馆的"引领艺术潮流"的功能叠加，建筑立面造型也富有变化，建筑平面分布功能各区块的连通很自然，与所在基地地块的形状也很融洽。

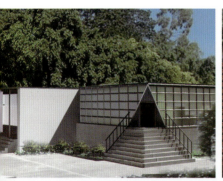

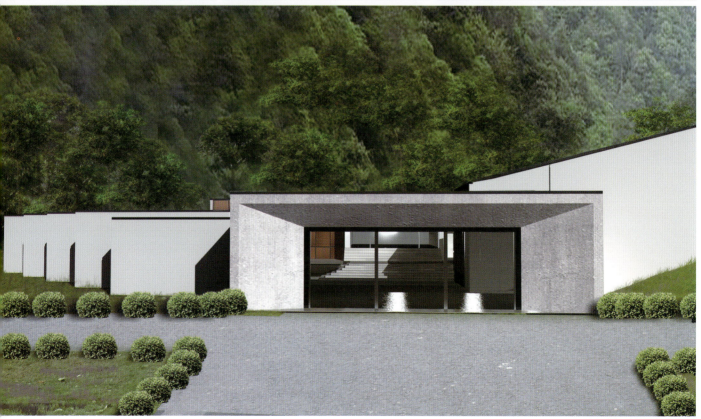

作　　者 ‖ 王一纯、刘瑶、骆晓辉
题　　目 ‖ 书"箱"门第
指导老师 ‖ 汪菲
设计阐述 ‖ 利用文字联想到形态，也是一种有效地拓展想象的方法。本设计方案采用打开的"书箱"形态，寓意"书香门第"；开启的"书箱"，可充分沐浴阳光、享受蓝天白云，充分利用自然能源。

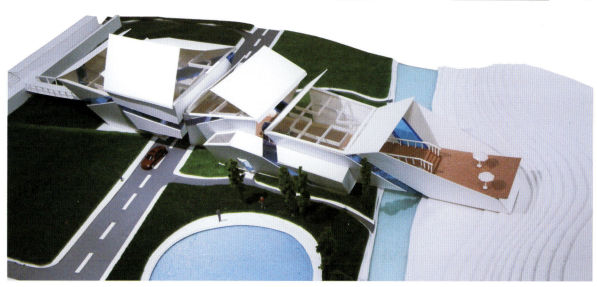

作　　者 ‖ 毛佳雯、黄蓉、张姝颖、申羽秀
题　　目 ‖ 交流场所
指导老师 ‖ 汪菲
设计阐述 ‖ 该方案对如何通过空间设计与安排促进人们之间的交流作了一番研究和考察，发现在流动式的空间和交叠的空间中，人们交流的效率、质量、频率，会比在一般的线性空间流线内的交流提高数倍。于是，他们设置了这个"环中套环"的建筑空间，你可以把它当作行业会所、会馆用地，也可以把它用于召开会议、举办派对、商务交往的地方。

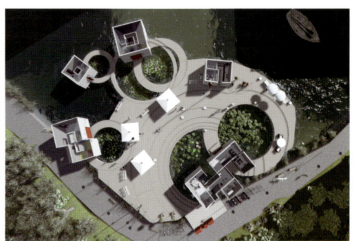

作　　者 ‖ 陈邵盼、肖幽芝、徐健
题　　目 ‖ 书屋设计
指导老师 ‖ 汪菲
设计阐述 ‖ 该设计作品选择的课题是靠近江边的一处"书屋"，建筑依山而建、面临河道，采用丹麦乡村建筑风格，与周边环境融为一体，似乎在不经意间走到一间乡村农舍，一边享受阳光，一边阅读书籍。

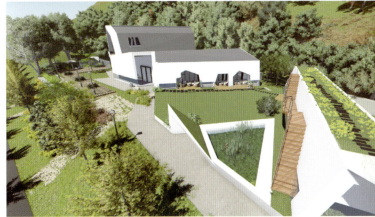

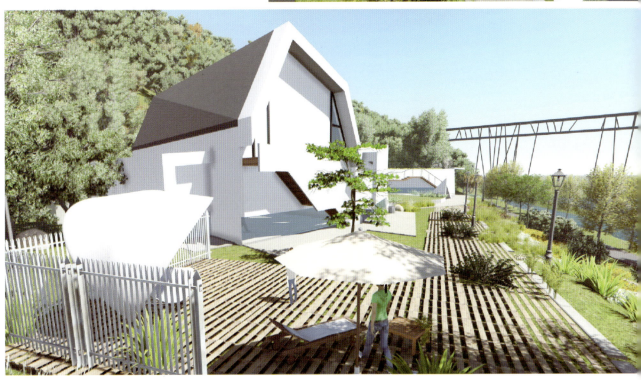

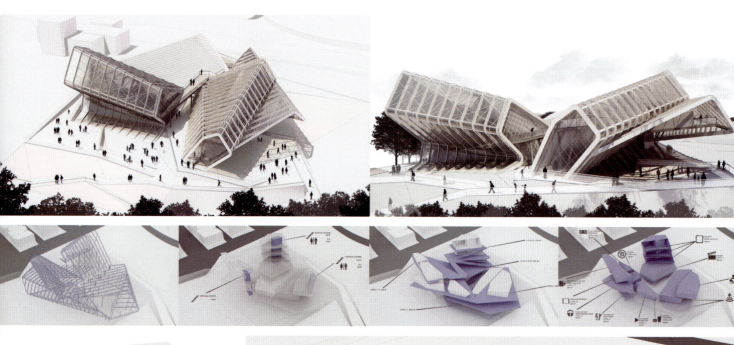

作　者 ‖ Mahdi Kamboozia
　　　　 Helena Ghanbari
题　目 ‖ CAAT工作设计室

作　　者 ‖ República Portátil
题　　目 ‖ 学生住宅项目设计

第三章　跨界设计思维训练　089

中国美术学院设计艺术学院综合设计系
"跨界·综合"实验性设计教学丛书
21世纪全国高等院校艺术与设计系列丛书

思之维·课题设计

LOGIC
COURSE
DESIGN

第四章

课题化教学与设计教育目标

实践知识的特征是"所知的往往多于所能说的"（波兰尼语）。设计学科具有鲜明的实践学科特征，因而有大量难以言说的"默会知识"寓居其中。长期以来，重理论、轻实践；重原理传授、轻身体力行；重普遍规律、轻特殊经验，使得我们误认为只有"将感性知识上升到理性知识；将个别的、特殊的经验性知识上升到一般的、普遍的原理与规律"，才能够被视为完成知识认识的整个过程，错误地把人类传承千年的实践知识、技能知识、"知行合一"知识、"言不尽意"知识排除在所谓"知识殿堂"之外。现已到了应该正本清源、重新认识实践知识真正价值的时候了。

第一节 课题化教学与复合型人才培养

社会需要大量复合型人才，而在校园高墙之内，我们的教学仍然按照常规进行。笔者曾亲自经历过一件感触非常深的事情，有一次带学生下企业实习，企业的老总向我们埋怨，现在的大学毕业生，由于专业划分过细，一旦接触到超出所学专业范围的业务与技术，就感到无能为力，而企业需要的却是一专多能型与复合型的人才。不仅如此，企业除了需要能够解决问题以及应对市场诉求的人才，更需要具有前瞻性策划能力，能够提出原创性方案的人才；需要具有超前设计意识，能够引领消费市场的人才。而在这一点上，恰恰暴露出我们教育的问题。因此，不是社会与市场提出的要求过高，而是我们的教育内部出了问题，满足不了外界的变化与需求。这一现象不能不引起我们的深思。

为了改变目前的状况，国内部分院校率先进行教育改革。浙江大学、上海复旦大

学在本科教育中，试行入学新生一年内不分专业的新规定，学校自编跨学科的基础教材，课程传授的内容是各个专业的基础课，学生接触到的是分跨各专业的基础课程，通过一年跨专业的基础学习，开拓了学生的视野，扩大了接受知识的容量，同时，也找到适合自己学习的专业。中国美术学院设计学院与造型学院，从2002年起，实行二段式教育，即新生入学的第一学年，学生不分专业，学习的是各专业的共同基础，师资是由各系的专业教师与各系的基础教师等不同专业背景的教师抽调而成，学生第二年才开始分专业、进系科学习。此举的目的是培养学院提出的"宽口径、厚基础"的人才。经过近十年的教学实践证明，教学效果显著，学生接受的知识较全面，同时提高了能力，不仅没有削弱本专业的学习，而且有助于专业的学习。

为了更进一步适应时代与社会需要复合型专业人才的形势，中国美术学院设计学院在全国高等设计教育院校率先成立"综合设计系"，探索如何在当今的历史时期进行跨学科的教学与通识人才的培养；如何淡化专业界线，凸显问题意识；如何在满足设计的功能性层面上，最大程度上渗透人文的精神要素；如何在价值理性精神的导引下，实现工具理性的有效发挥。在教学实践方面，注重跨学科的知识与技能的传授，并且更注重与倡导在解决问题的过程中传授知识与技能，学生接受的不仅仅是知识的传授，而是解决问题的能力训练，是运用前瞻性眼光审视问题的思维训练，其具体的教学方式与教学手段，就是"课题式教学"。"课题式教学"的提出，本身是一个新的概念，与以往把本科教育仅仅理解为单纯的知识的被动接受的概念相悖，它意味着学生在大学本科阶段就必须以研究者的姿态面对当前发生的问题，所有的知识与技能是为解决问题和提出问题，为创造新知识、实现新创意而准备和利用的，即使暂时还不具备知识与技能，也能知晓通过哪些途径去获得知识，并且在实践中创造新的知识与技能。"课题式教学"的提出，对于从事该教学的教师，提出了更高的素质要求，这种要求并不仅仅表现为知识的全面与出众的技能，而是体现为对生活的洞察力与思考力，体现在该教师是否具备接受新知识、运用新知识的能力。教师的存在价值，不仅仅体现在本身的能力方面，而是体现在能否有效地调动、诱导、组织教学，如果把学生比喻为正在生长的树苗，教师的职能就是调节好土壤、气温、光线，以有利于"树苗"的生长。学生在"课题式教学"中，会逐渐意识到仅仅依靠书本知识和教师的知识与经验是远远不够的，必须要自己提出问题并解决问题，能在别人看来没有问题的地方发现问题，在别人已经解决问题的基础上，提出更加有效的解决问题的方案。他们所面临的问题，与今天世界一流的科学家、艺术家、思想家是一样的。例如，综合设计有一门重要的课程"饮食方式"，这门课程既可以理解为解决

某一类饮食方面的问题，如习惯、卫生、安全、方便等，也可以从更宽泛的角度看待人类的"饮食方式"，反思现有的饮食习惯，在尊重不同饮食文化的基础上，提出更为合理的、健康的、带有理想色彩的"饮食方式"，而从课程本身字面上的理解，更加难以分辨"饮食方式"是属于什么"专业"的课程，是包装？产品设计？陶艺？家具设计？回答是：既都是，又都不是。它似乎涵盖了上述各个专业，然而，它本身就具备独立的存在方式，不管提出的是改进方案，还是全新的模式，都需要综合运用现有的专业知识与专业成果。这种既有联系、又能独立存在的课题方式，在其他专业课程教学中是不多见的。在此基础之上，就可以衍生出许多设计课题，如"娱乐的方式""沟通的方式""纪念的方式""养老的方式"等。

大学的职能不仅仅限于培养社会目前需求的人才，更应该培养能够面向未来社会的人才。同时，还体现在传承传统文化、倡导主流价值观、探索人类未知领域等方面发挥作用。真正好的教育是能够促使人全面发展、确立正确人生观、价值观的教育。实行课题式教学只是我们为了改进教学而采用的其中一种方式，目的是培养能够面向未来社会需要的复合型人才。希望通过国内设计教育界人士的努力，取得一些实质性的进展。

综合设计教育的最高目标是培养具有前瞻性的开拓型策划人才，他们既要有远大的目标，又要有脚踏实地的执行能力；最低目标是培养企业和社会用人单位所急需的

意图与思维互动：《椅子》 黎俊波

意图与思维互动：《椅子》　毛佳雯

"一专多能"的人才。他们必须具有共同的品格——勇于担当社会责任，为人类全体（而不是某些地区、团体）的共同长远利益（而不是短期效应）而努力工作。也许它超前的观念一时得不到人们的理解，相信随着社会的发展，人们一定会逐渐认识到综合设计办学理念的价值。

第二节 课题化教育与设计能力培养

如果不能把知识转化为创造能力，那么，知识还是知识，它并不能自动转化为创造力。中国古代智贤之士曾说："尽信书，不如无书"，西方也有"博学不等于智慧"的诫言。而如何把知识转化为创造力，应该是高等设计教育责无旁贷的。

艺术设计的专业特征就是非常强调专业活动的创造性，几乎无法脱离创造性来谈论艺术设计的专业特性。专业知识固然重要，然而，只有在设计实践中创造性地运用了知识，才能够说明专业知识起了真正的作用。尽管我们知道创造性人才的教育与培养对于设计专业非常重要，但是，实际上还完全没有摆脱单纯的知识传授与技能训练的状况。目前，我们对从事设计专业学习的学生的学习心理、思维方式、性格特征、行为模式缺乏研究，尤其是缺乏任何让学生主动思考问题、主动发现问题、主动寻找解决方案的具体教学方法。由于过去的设计教育专业划分过细、过窄，教师队伍中能够做到对跨专业知识进行融会贯通的教师不多，对最新科技成果了解的教师也不多，教师如果无法对学生进行触类旁通式启发性的教育，也就无法教学生如何灵活地运用所学的知识。具体现象有如下几点。

（1）在课堂学习与训练中，往往把人类的知识成果简单地灌输给学生，而没有把人类形成知识成果的过程展示给学生看。

（2）把现有的貌似绝对正确的答案告诉学生，缺乏让学生在两个以上相左的答案中进行比较、甄别、遴选的机会。

（3）缺乏培养辩证思维的意识与训练方法，存在非此即彼，不左即右，非白即黑等简单化的思维定势等。

（4）解决问题的方案与办法不多，视野不宽，思路不够多样。

要改变此类不利于学生创造性才能发挥、不利于培养创新人才的教育指导思想与教学方法，需要我们做以下的教学改进工作。

（1）把人类形成知识成果的过程完整地告诉学生，使学生从中得到有益的启示，并沿着前人创造活动的道路继续前行。

（2）把若干组相互矛盾、相互对立的问题同时展现在学生面前，让同学自己去辨别，锻炼学生的思辨能力。

（3）营造宽松的环境，激励学生进行思想的交锋。

（4）教师的任务只是设定目标、指出方向。解决问题的过程以学生为主，教师不过多地包办代替。

（5）只要不超出教学大纲的范围，允许学生自己主动提出训练课题，自己制订计划、安排时间。

（6）评价标准不以教师个人为主，民主进行作业的评定，由学生自己制订作业的评价标准，自己给自己作出评价，相信持续地经过几个阶段、几年、甚至几十年的教学实践，情况一定能得到改变。

（一）观察与感知的能力

如果说人类天生具有无目的的、低层次的观察能力，这一说法无可非议。但是，要是说到人类有目的的、高层次的观察，不经过一定的知识储备与训练，并运用一定的方法是很难做到的。

首先，观察受到人的认知的限制。例如，你到一个陌生的城市旅游，你对该城市了解得越少，你观察到的事物就越少，反之，就会很多；看古典小说的人也有这样的体会，你的阅历越丰富，历史知识越多，你在古典小说中发现的东西就越多。

其次，人的视觉是有选择的，观察是人的一种视觉行为，所以，观察也是有选择的。在生活中我们常常有这样的体会，你到商店或超市去买东西，如果你的目的性很明确，比如说买一双鞋，你会直奔卖鞋的柜台，其他的东西好像不存在一样（当然不是指闲逛的人）。

再次，观察是发现问题、解决问题、产生新观念的第一步，就像一个人在黑夜里走路，人的观察就像一只手电筒发出的光柱，每一次照射只看到某一个局部，只有反复地照射，尽可能照到更多的地方，才能观察到事物的全貌。

从上述三点来看，说明观察远没有人们想象得那么简单。

作为一名设计师或准设计师，必须经过接受专业的观察训练的过程。在高等设计教育的课堂上，就已经开始这方面的训练，主要训练的是审美的观察、发现的观察、功能的观察等。但仅仅有这些还不够。在观察事物之前，你还需要认真地做好观察的准备，想清楚为什么要观察：如果你从事的是委托改进设计的任务，你的观察目的非常明确，那就是仔细、深入观察使用人目前是如何使用该产品的，从而找出问题的所在，并加以改进；如果你从事的是开发性的设计任务，在此之前也没有多少可以借鉴的经验和资源，你需要在观察中结合联想思维，认真研究和想象人们在特定空间内可能发生的行为，假设出人们的种种需求，然后一一加以论证。最后找到人们真正的需求。

1. 换一种眼光观察

在现实生活中，人们习惯于把没见过的新事物当成旧事物的延伸。由于新事物的不确定性和模糊性，很容易使人产生观察的惰性而回到原来的认识上，用老的经验代替新的体验，久而久之就会被概念和经验所困，导致思想僵化。在设计师的实际工作中，他们的经验是不管遇到什么样的问题，首先要做的是就是不带偏见地观察对象，不管是否有人已经下过什么定义，设计师的任务是给眼前的事物重新定义。例如，椅子的一般定义是：由耐压材料组成的、可支撑人体重量的、能够提供人休息的一件物品。如果换一种眼光观察，我们也可以把它定义为抵抗地球引力的一种装置。这样一来，不但人可以使用，任何物体都可以利用。椅子的形式也可以是悬挂的，漂浮的、充压的，等等。而要重新定义事物，必须先从重新观察事物开始。如果说创新的基本原理是对现有的事物重新赋予新的内容，那么，我们应该从重新赋予观察新的内容开始。

2. 比较观察

比较观察，顾名思义就是在观察某一件事物的同时，为了更深刻地了解事物的本质，需要把它与周围近似的事物放在一起进行比较、分析，经过比较、分析，更能够体现当前事物的特征和本质。如同我们认识色彩、用色彩表达构思常用到的方法，当多种色彩难以区别的时候，只有通过比较才能确定如何给色彩定性。

3. 动态观察

动态观察也称为持续观察。持续观察要求在不同时间、不同地点、不同条件下对同一事物进行不间断的、持续的、反复的观察，以了解事物的发展变化规律。比如你在持续三个月的时间内观察一棵树上的季节变化，你就能观察到树叶的颜色变化、形状变化、树皮表面的变化、树上昆虫和飞鸟的更替变化。如果不做持续观察，你就不

能得到全面的知识。

4. 全面观察

人类的观察有一个特点，那就是只看想要看的东西，对不想看的东西会视而不见；只想看新奇的东西而不喜欢看熟悉的东西，就像人们喜欢回忆幸福的时光而忘却不愉快的经历；向往接受新知识、新事物，这是人类与生俱来的观察心理盲点。如果你想得到全面的观察结果，那就要有意识地克服这样的盲点。只要能够客观地、不带偏见地用新的眼光观察眼前熟悉而平凡的事物，你会发现以前你从来没有发现的新奇之处。

古代哲学家托马斯·阿奎那（1224—1274年）把视觉、听觉、触觉、味觉、嗅觉称之为外部感觉，而把综合、想象、辨别、记忆统称为内部感觉。当人的外部感觉与外在世界的事物发生接触时，就会形成一些被他称之为"感觉印象"的东西，然后外部感觉就会将这些感觉印象传递给内部感觉，内部感觉便将这些印象进行加工，使之成为形象。观察是一种全面运用人的感觉器官的初级认知活动（但主要是人的视觉器官），这样的感觉经过"外部感觉"和"内部感觉"以后，进入更高一层次，那就是"知觉"。"知觉"实际上已经具有了知识与经验的要素，而我们所说的感知，实际上已经包含了"观察"的行为，它们之间的关系是互渗的、交叉进行的。

意图与思维互动：《椅子》 汪雨晴

（二）发现与感悟的能力

人们常常以为发现能力是人的天性，是不经过训练就可以得到的，其实不然。根据教育学家的观察和调查，人的受教育程度越高，发现的内容就越多。发现往往与观察相联系，观察越敏锐，发现就越多。发现还与好奇心有密切联系，往往好奇心越重的人，发现的事物也就越多。科学家为什么发现的自然奥秘比一般人多，那是因为他们怀有一颗比普通人更强烈的好奇心。

1. 发现问题的能力

有人说：所谓学问，都是被问题"问"出来的。没有问题，也就没有学问。当人们发现大海的潮水与月亮的圆缺时间有一致性时，人

意图与思维互动:《椅子》 王璐璐

们就产生了一个问题:为什么海潮涨得最高的时候,月亮就越圆?后来科学家通过长期的观察发现,是因为月球的引力在起作用。正是由于这一问题,从而产生了一门自然学科——潮汐学。

2. 发现异同的能力

生活中也有很多这样的例子,一对孪生兄弟,初看没有什么不同,但只要进行仔细比较,就能找出他们之间的区别。所以,除了仔细观察外,还要仔细加以比较,才能发现事物之间的异同。此外,我们还可以借助高科技手段去发现大自然的秘密。例如,显微镜下的微观世界;用慢速摄影机拍摄的高速飞驰的子弹;用快速摄影机拍摄的缓慢成长的植物。奇妙的景观实际上就在我们的身边。我们常常听到身边的人抱怨,周围的景物平淡无奇、枯燥乏味。可是,就是生活在同一座城市的作家就能发现很多有意义的事,画家能够画出美丽的风景作品,而一般人却往往熟视无睹,视而不见。罗丹说过:生活中不是缺少美,而是缺少发现。可谓至理名言。

3. 发现可能的能力

在日常生活中,碰到我们不理解的事及费解的事,我们经常会脱口而出:这不可能!这是人人都容易犯的错误。这是因为人们往往只满足于获得某个问题最大的可能或一个正确的答案,而不再对其他的可能性和答案做深入细致的研究,有一些问题和可能性就被主观愿望遮蔽了。发现可能也需要"换位思考"。有一位家具设计师受托设计儿童家具,为了真切感受儿童的使用心理,他就趴在地上体验儿童的视觉生活。他设计的儿童储藏柜都是在家具的底部——只有趴着才能够到的地方,而这些地方往往是一般成年人注意不到的。在生活中,我们往往自己生了病才会感受到病人的诸多不便,为什么不在健康的时候"换位思考",把自己摆在病人的位置思考问题呢?

4. 发现关系的能力

事物与事物之间,它们之间的关系有的看得见,有的看不见。经过专业训练,我们既要具备能够发现看得见关系的能力,又要具备能够发现看不见关系的能力。例如,"2010年上海世界博览会"的荷兰国家馆的设计,设计规划团队明显高人一筹。他们充分考虑中国参观人数多的特点,在展出期间,考虑了超大参观人流量如何集聚?如何

疏散？馆内的空气如何流通？如何使参观人群既能够看清展品，又不停留过多的时间等诸多问题。通过设计和规划，保证了参观人群的流畅运行。这都是物与物、人与物的关系设计，如果忽略了这一层看不见的关系，设计的智慧就无法体现。

除了以上看不见的关系，还有诸如事物的因果关系、表里关系等，它们也是另一种看不见的关系。世界上很多事物往往只露出十分之一的"冰山一角"，更多的部分是隐藏在事物的可见外表之下。因此，发现尽管首先依赖直觉，同时也需要理智加以引导。

科学界的许多发明其实就是发现。例如，电的发明，实际上是发现自然界已经存在的电物质而已；原子、中子、暗物质的发现，其原理也是如此。即使是经过无数次的实验研究出一种化学材料、一种有效的药物，也是发现另一种自然界人为造就的可能性而已。这些都是通过发现而得到感悟的产物。许多著名艺术家在谈到艺术创作的奥秘时，都认为"发现"发挥了很大的作用。西班牙画家毕加索曾经说过："我的作品没有创造，只有发现。"

会发现并不意味着一定会顿悟，有很多人也发现苹果从树上掉到地面上，也有很多人发现带锯齿的草能割破手指，但为什么就只有牛顿发现"万有引力定律"，只有鲁班能受到启发而发明锯子，而其他人熟视无睹？这说明以知识和思考为基础的观察与一般以本能为基础的观察是截然不同的。

（三）分析与综合的能力

分析就是在思维中把同一个事物分解成各个部分、阶段、方面，或者把事物的个别特征及同其他事物的个别联系等区分开来，获得对事物某些侧面或联系的认识。分析往往与综合相对应。综合就是在思维中把事物的各个部分、各个阶段、各个方面及个性特征结合起来，把事物作为多样而统一的整体来看待。分析可划分为：针对事物的组成部分的分析，针对事物的表象与本质的分析，针对事物的客观存在与主观感受的分析等。任何复杂的事物，总是由不同的部分组成的。我们在生活中一定有这样的体会，表面上看来很复杂的事情，分析过后觉得也没有想象的那么复杂；表面上很繁重的任务，把它分解然后一件一件地去做，也没有想象的那么难。任何事物也都有表象与本质的区别，只有经过分析，才能分清什么是事物的表象，什么是事物的本质。例如，天空下起了雨，表面上是雨水从天而降，实际上是地面温度产生的暖气流与高空的寒气流交汇的结果。任何事物都有客观存在与主观感受的区别，而且常常会不一

致。主观感受要么过于夸大客观事实、要么缩小客观事实,要么高估客观事物的影响、要么低估客观事物的影响。前者容易使人在事物面前瞻前顾后、顾虑重重;后者又有可能使人盲目自信,做超越自身能力的事。我们这里特别强调分析的重要性,就是要尽可能地使人对事物的判断更接近事实,从而避免因错误的判断而得到错误的结果,给我们的设计事业带来损失。

分析思维贯穿于整个设计过程和各个设计阶段。在前期设计调研阶段,面对庞杂的原始资料和素材,需要做去伪存真、由表及里的分析整理工作,才能精确地挑选出对设计有用的信息;在进入设计阶段,运用什么样的设计手段开始设计,制订什么样的设计计划才能更有效地达到目的,同样也需要进行分析和判断;最终设计方案的选择也需要通过准确的分析、比较、判断后确定最佳方案。

分析也有正确与不正确之分,前后一致的分析是站得住脚的分析;而混乱的、前后矛盾的分析就是站不住脚的分析。分析思维还有助于透过复杂的假象直接触摸到事物的本质。在多个矛盾体中抓住主要矛盾,其他问题就会迎刃而解。

综合是与分析相对应的另一种重要的思维形式。如果只有分析而没有综合,思维就形不成体系而显得琐碎。它留给我们的提示是:分析也要适可而止,要适当掌握分析的度,超过了一定的度就会"过犹不及"。例如,我们都熟悉的中学语文的作文教学,很多有血、有肉、有情的名家散文,经过老师丝丝入扣、条理清晰的分析后,会变得索然无味。为什么?因为好的散文是一个整体,阅读它的时候需要整体地阅读和领会,这是一种"全息"理论。我们喜欢看《红楼梦》小说,却不喜欢看关于《红楼梦》的分析文章,也是这个道理。因此,如果缺少"综合"而全面地掌握,分析就达不到原来的目的。

"综合"又是设计的一个重要特点。设计反复运用的无非是材料、形态、色彩、结构、工艺、功能等有限的几种元素,但设计师的"综合"手段却是无限的。这与厨师的工作性质极为相似,全世界的可支配的菜料和佐料也就那么几十种,可经他们组合和烹饪过后,会变化出成千上万种菜肴来。同理,全世界的设计师用的都是相同的设计元素,但没有两件设计作品是完全相同的。它说明"综合"的能量有多么巨大。

(四)想象与验证的能力

科学也需要想象,不然不可能产生任何发明创造。但科学的想象是一种有待验证的"假设"和"猜想","假设"和"猜想"只是手段和方法,"验证"后得到的

实证才是科学研究的目的。例如,爱因斯坦经过观察发现,宇宙中引力的产生与物体的大小有关,于是他想象处于不同引力中的光速也会弯曲,有的时间会变慢,有的则变快。限于当时的条件,人们无法证实他的"猜想"与理论模型,后来随着观测技术的发展,在几十年以后验证了其理论的正确性。设计中的想象与科学的想象不一样,它是对目前世界上还"子虚乌有"事物的想象,其特点是人还没有进入真正的体验,却要在想象中体验"物"的存在及与它产生的关系(这一点,有点像哲学中的先验论)。它不需要验证什么,但需要创造之物与想象之物相吻合。因此,创造出合目的性的"物"才是他的目的,其他都是手段和方法。

我们已经用大量的篇幅讨论过想象思维了,在这里我们再简要地提一下想象思维的特征。想象思维的其中一个特点是它的"发散性"。美国创造学家奥斯本曾极力推荐这样的创造方法。但是,在我们的实践过程中却发现,尽管有很多经过"头脑风暴""发散性思维"激发出来的创意非常吸引人,但很大一部分是不能实现的,成为"飘在云层上"的创意,于是人们又提出了"收敛法"加以修正。"验证法"不仅强调收敛,而且强调要经过实践验证的收敛,从某种程度上"验证法"比"收敛法"的要求更严格、更理性。

人的本性往往喜欢天马行空地畅想,而不愿做具体的落实工作,在进行团队合作

意图与思维互动:《椅子》 王瑞

意图与思维互动：《椅子》　肖幽芝

的设计工作时，"发散性思维"往往会受到大多数人的接受，而"验证法"则像一位讨厌的警察在旁边监视。设计师的职业特征是必须兼顾两者，不能偏袒任何一方。在实际的设计实践中，设计的"想象与构思"大部分运用草图的形式和计算机虚拟空间的形式得到发展，而设计的"验证"需运用产品模型和样品的形式验证其合理性。

验证需要有科学的辅助手段，主要运用以下几种手段。

（1）使用人与物（用品）的关系、使用人与机器（工具）的关系的验证，需要运用人——机工程学的知识和测验标准进行科学测验。

（2）工艺的可行性与和合理性，即依照现有的工艺水平能否制造出构想的物件。

（3）成本的控制。使产品或建造物的生产和建造成本控制在预算之内。

（4）使用的检验。对产品或建造物进行使用测验，检验其效果。

（五）表达与沟通的能力

巴比塔是《圣经》故事中提到的一座通天塔。古时候，使用同一种语言的人类计划造一座直达天庭的高塔。塔越造越高，上帝被惊动了，他嫉妒人类的团结一致，于是施展了魔法，把人类的语言分成了好几种，从此人们不能通过交流来共同努力，巴比塔就再也建不成了。交流的障碍和信任危机导致了巴比塔的悲剧。几千年过去了，人类社会不断发展，科技不断进步，但巴比塔的困境仍然存在。

这一则《圣经》故事传达出至少如下信息。

（1）语言是沟通的基本工具，失去语言交流，沟通无从谈起。

（2）人类一旦能够做到及时沟通，团结一致，就能够做到连上帝也害怕的事。

（3）不管社会经济、科学技术如何进步，沟通和交流的障碍仍然是当今人类主要的问题。

设计的沟通主要通过语言、文字、图表、图像、模型。设计师

的职业特点必须要与不同专业的人交流与沟通，因此，对设计师的语言能力、制图能力、模型制作、表达能力等提出了很高的要求。有人把设计师的语言能力、制图能力、模型制作通称为"设计语言"，说明它们在传达设计构思过程中的重要性。好的设计必须有好的表达语言来传情达意。目前，在国内的设计院校普遍都重视设计表达课程的训练，原因正是如此。

"罗德岛设计学院里讲得最多的就是学生应成为'T'型人：'T'中的竖线代表他们所学领域的专业知识，例如，医学、金融、艺术。横线代表他们和其他领域专业人士的合作。他们的目标是培养一批有时间思维的'T'型人，懂得彼此领域的知识，能综合相互之间的观点，从交集中发展出见识。"[1]与其他专业人员合作是设计专业最明显的特征。因为只有在合作的过程中，能够清晰、明确地"表达"，才能达到"沟通"的目的。

第三节 聚焦于"事"的理而非"物"的形

我国设计理论学者柳冠中曾就设计"事"与"理"的关系做了深入的研究，提出了著名的"设计事理学"。它的意义在于提醒我们不要就事论事地看待问题，避免出现认识事物的表面化、认识事物的片面化、处理问题的极端化倾向。三千多年前中国古代思想家早就认识到事物与原理之间的关系。在中国《易经·系辞传上》中，有"形而上者谓之道，形而下者谓之器"。这里的"器"，是事物的客观存在，这里的"道"，就是事物的"原理"。它们也就成了人们"思"的对象，很像古希腊哲学家所说的"形式"与"质料"（内容）的区别。一千年以后，到了理学家程朱的思想体系中，"形而上"的"道"就是可以"抽象"存在的"理"；"形而下"的"器"，是"具体"的物质。在理学家朱熹那里，此学说表达得更为清晰。他说："形而上者，无形无影视此理。形而下者，有情有状是此器。"（《朱子语类》卷五）他认为：某物是其理的具体实例。若没有如此之理，便不可能有如此之物。做出那事，便是那里有理。例如，在人们发明车、舟之前，已有车、舟之理。因此，所谓发明车、舟，不过是人们发现车、舟之理并依此理造成车、舟而已。朱熹的"理是永恒的"观点已经与现代物理学的发现不谋而合。许多现代物理学家几乎一致认为：所有的物理原理自身就存在于宇宙与自然中，物理学家的工作只不过是发现而已。古希腊哲学家柏拉图也提出过相似的观点，他认为自然界存在一个先于人类认识的"理念"，人类的所有做法都只是为了证明此"理念"的存在和正确而已。现代人文思想家所说的

[1] [美]杰伊·格林《设计的创造力》[M].封帆 译.北京：中信出版社，2017:173

"不以人们的意志为转移的客观规律"大概也有这一层意思。今天，柳冠中先生选择研究"设计事理学"，思考与研究的对象一定不仅仅是"有形有状"的物质，而是先从原理上了解事物的"理"数，找到其"原理"及客观规律，再按照"原理"及客观规律从事设计。

要落实到课题设计课程中，我们应该如何去做呢？不能否定，"理"是一种抽象的存在，它无形无状无色，而设计必须要通过物质的呈现才能体现"理"的存在。这样的关系与"精神与物质""理论与实践""物质与非物质"关系的讨论相类似。如果要深入论证这种关系的合理性，可能需要整本书的篇幅才够。在这里，我们只需引用毛泽东的一句名言就可概括："精神可以变物质，物质可以变精神。"我们是否可以这样理解：事物事物，先有"事"后有"物"，事在先，物在后。因此要研究"物"、创造"物"，必须要先研究"事"的发生机制、动机、过程、因果关系。只有把"事"了解和研究透彻以后，就可以有的放矢地设计"物"了。同理，即使是"事"本身，也只是一种表面现象的存在，在"事"的背后，还有"本质"与"原理"的存在，设计师的工作不能够仅仅满足于对"现象"的掌握，更重要的工作是要探索如何把握事物的"原理"，掌握事物的运行规律，举一反三，可以起到事半功倍的效果。

思考题

一、什么是设计师必备的能力？设计师的能力有哪几种类型？

二、知识如何才能转化为能力？

三、如何培养具有复合型知识结构的设计师？

四、人的创造性是否能够通过训练获得提高？

课　　　程：意图与思维互动

课程类型：专业设计基础
开课对象：综合设计系二年级
开课学期：第二学期
学　　　时：60

教学目的和任务

通过授课与实践，使学生掌握运用不同的图表来帮助思考和分析，继而学习各种图像表达的手法，从而培养学生对空间和实物构造的思维。最终使学生能掌握各种图表或图像表达的语言，突出图像表达的方法，注重各种意图与设计过程中不同层面的交流、思维上的互动关系及重要性。

教师点评

人们通常以为：抽象的概念及逻辑推理是难以可视化的，而设计中的抽象概念和逻辑推理却可以用形象演示其过程。抽象思维的设计语言也常常演绎为形态加以表现。设计师运用设计语言可以将非物质转化为物质，使观念转化为可视的对象。"意图与思维的互动"就是这样一门课程。它试图在观念（概念）与形象化物质展示之间打开一条通道。譬如，"记忆"是一个动词，本身是难以形态化的；但是，如果把记忆的形态按照先后顺序展示出来，就可以表现"记忆"。就如同电影中表现"记忆"的剪辑那样。设计中表现"记忆"必须利用物质诠释，形象化地体现出来。

在以下列举的学生作业中，可以看到课题的设计者和指导者是如何采用图像化的可视方式表现出"观念"来的，也就是他们是如何指导学生把不可见的观念运用设计语言呈现出来的。

作为一张城市名片，杭州的西湖首屈一指，如何把杭州西湖的美及人们对西湖的记忆联系起来，形成今人难以割舍的"西湖情结"，还需要把西湖的"记忆"具体化、形象化，找到最能表现西湖特点的形象之处。如西湖的三潭印月、西湖龙井、西湖十景、西湖"天堂伞"等，把这些形象排列组合，找到表现"西湖记忆"的最佳表现点、逐步"升华"为设计作品。

即便针对"记忆"本身,也可用代表时间的物质作为象征物,如年轮、时钟、照片、相册、纪念碑、笔记本等物品。

意图与思维互动:《椅子》 汪雨晴、陈壕耕、黄士帛

作　　　者 ‖ 罗宇昕、肖幽芝、罗淼然、陈壕耕
题　　　目 ‖ 美院生活
指导老师 ‖ 方振华、陈立勋
设计阐述 ‖ 运用思维导图的构思方法，设计一组以中国美术学院为主题的文创产品。采用中国美术学院别有特色的建筑外墙形态，设计出比例跨度很大的"中国美院"日用系列纪念礼品。

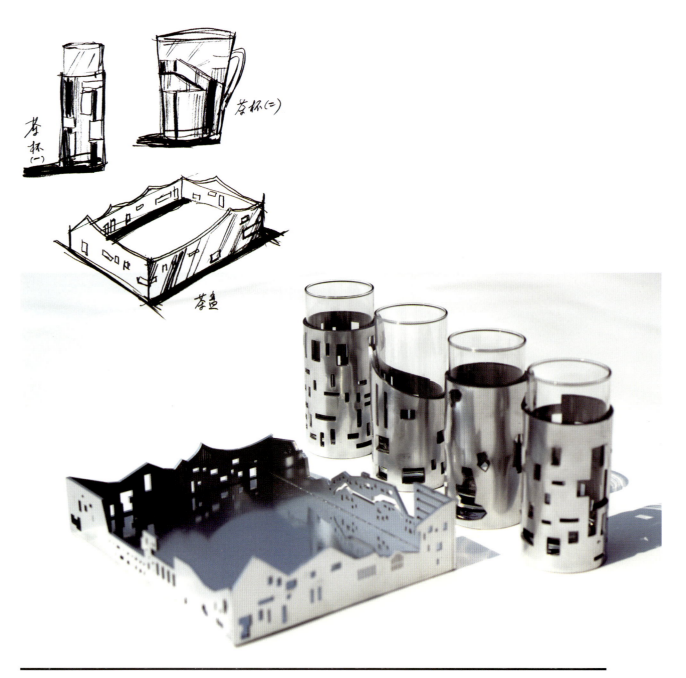

作　　者 ‖ 潘皓南、杨沛霖、王瑞、黄蓉、叶珮滢
题　　目 ‖ 西泠印社
指导老师 ‖ 方振华、陈立勋
设计阐述 ‖ 西湖的美丽，不仅在于她的自然风貌，更在于她的人文景观以及美丽传说。设计师由景观的诗情画意联想到"文人墨客"，再由"文人墨客"联想到"文房四宝"，使该作品超越了一般直线叙事的设计思维定式。

作　　　者 ‖ 潘皓南、杨沛霖、王瑞、黄蓉、叶珮滢
题　　　目 ‖ 西泠印社
指导老师 ‖ 方振华、陈立勋

作　　者 ‖ 王晓陈、邵盼毛、佳雯、黄士帛
题　　目 ‖ 茶
指导老师 ‖ 方振华、陈立勋
设计阐述 ‖ 从杭州西湖周边的饮食特产中提取设计元素，由美味的饮品联想到美丽的风景，在视觉和味觉中搭建感觉与记忆的通道，同样令人印象深刻。由视觉联想到味觉，乃至嗅觉、记忆通觉，调动能够打动人心、人情、人性的所有元素，为设计的目的服务。

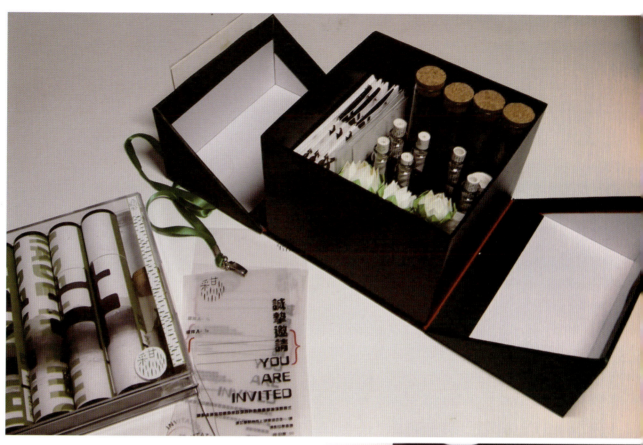

作　　者 ‖ 王晓陈、邵盼毛、佳雯、黄士帛
题　　目 ‖ 茶空间
指导老师 ‖ 方振华、陈立勋
设计阐述 ‖ 这是有关杭州记忆的场所设计，与杭州龙井茶礼品相配套。小型建筑的外形与杭州周边的环境相融合，内部区域采用中国古典园林造园方法设计，在有限的面积中营造出"宽敞"的空间。

作　　者 ‖ 王潇君、于笛、罗霜、刘一星、任璐瑶
题　　目 ‖ 琉璃瓦设计
指导老师 ‖ 方振华、陈立勋
设计阐述 ‖ 这是为中国美术学院设计的文创产品，由中国美术学院的建筑瓦片为创意点，用玻璃材质置换砖瓦材料后，再辅以印章，成为一款独特的有关学院记忆的礼品。

作　　者 ‖ 韩云青、陈琦欣、王瑞、黎俊波　等
题　　目 ‖ 思维导图
指导老师 ‖ 方振华、陈立勋
设计阐述 ‖ 思维导图是国外设计课程中常用的拓展设计思维的方法，引入本课程中后，确实起到了活跃学生思维的作用。实践证明，它所提供的拓展构思的方法是行之有效的。

作　　者 ‖ Balázs Kétyi
题　　目 ‖ PAOS 香皂

作　　者 ‖ Lily Kao
题　　目 ‖ 光之屋

中国美术学院设计艺术学院综合设计系
"跨界·综合"实验性设计教学丛书
21世纪全国高等院校艺术与设计系列丛书

思之维·课题设计

LOGIC
COURSE
DESIGN

第五章

课堂教学实践

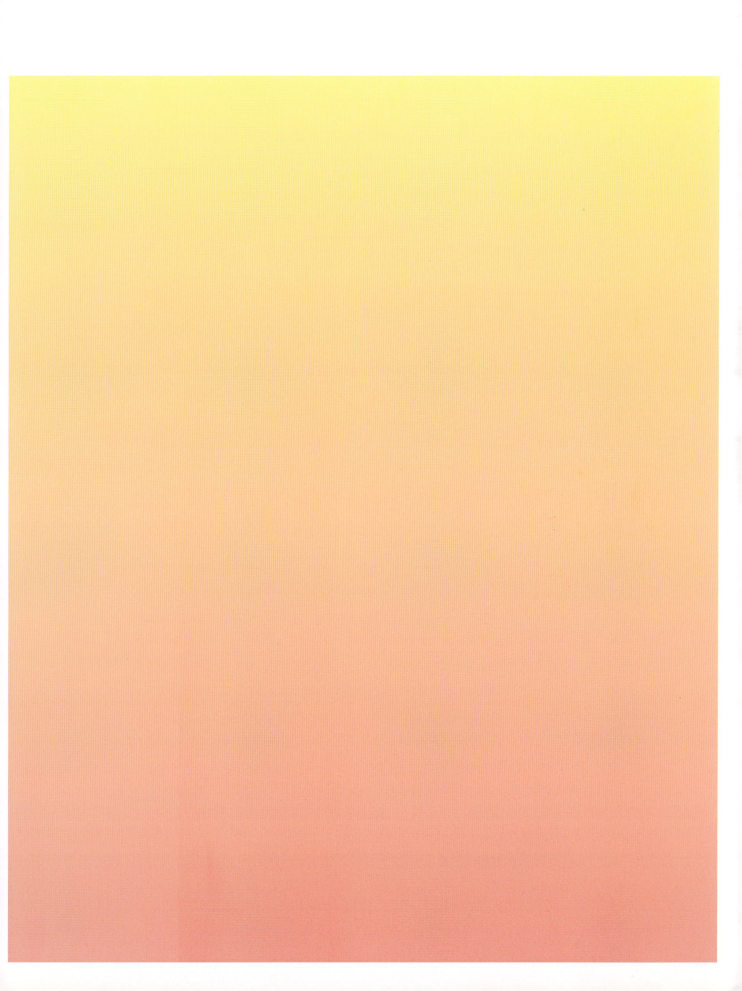

第一节　默会知识与课题教学

长期以来，那些理论性强、文献程度高、可量化、可实证的自然与社会学科知识，往往能获得学科评估专家的青睐，以至于有些并不适合采用自然与社会学科评估方式的学科，如设计学科、工艺美术学科，为了能够获得学科专家的"承认"，也仿效自然与社会科学的方法从事设计学科研究与成果评估体制，由此造成许多令人尴尬的局面。这类现象在设计教育中也有所反映，尤其是在大学高年级、研究生、博士生阶段，实践性知识的重视程度会随着学习程度的深入而逐渐被低估。这就带给人们一个错觉，似乎实践类知识属低层次，理论类知识属高层次。实际情形并不是这样。例如，某一项实验室的实验课题，其理论性可能并不强，但它解决了非常重要的实际问题，解开了长期得不到解答的谜团，那么，这样的实践类知识其价值就并不亚于任何高深的理论类知识。反之，实践类知识也有程度的高低之分。

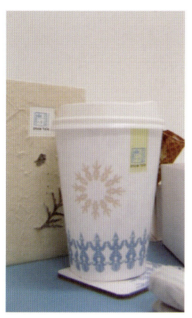

小型专题设计（一） 便携包装设计 王潇君

对默会认识或默会知识（tacit knowing or tacit knowledge）的研究是现代认识论的重要课题。以英国著名物理化学家、哲学家波兰尼（Polanyi M.）为代表的认知科学家通过对默会知识的研究，挑战了正统的认识论研究范式的局限，他在1958年出版的《个体知识》著作中首先提出"我们知道的多于我们所能言的"。将知识的概念扩大到一个更大的范畴中。他指出了默会知识的以下三种实例类型。

（1）感觉性质知识的描述。例如，要求刚听完一首长笛演奏曲子的听众讲出"长笛的声音是什么样的？"，或者要求某人描述某一类香味，事实上是不可能的。此类"非转译理解"现象还广泛体现在艺术审美活动领域。

（2）面容识别的描述。一个人很容易在众多人群中找到要找的熟人，但如要求他说出是如何做到这一点的，他往往说不出来。

（3）技能的描述。例如，要求一位手艺高超的玻璃工艺师说出如何才能完成一件出色的玻璃工艺品，这会使他无所适从。

在实践论学者看来，以上的三种实例类型根本不必用语言描述：工艺师只需制作出技艺高超的玻璃制品；演奏家演奏出乐曲；某人只要成功地从人群中认出他的熟人，这就足够了。在此基础上，波兰尼对西方传统的以逻辑实证主义为代表的客观主义知识观与科学观提出了质疑。他认为，传统科学及科学哲学的理想是追求用完全明确的方式表达关于客观世界的命题。而默会认识论则突破了认识论专注于科学理论的褊狭，把目光投向科学研究的实践，揭示出在科学研究的具体实践中，有不少不确定的、难以用明确方式表达的成分。默会知识论的价值，不仅在于识别出知识的名言状态和默会状态，更在于论证了知识的本质是默会的，各类符号表达的知识的意义都是由认知者的默会认识所赋予的。换而言之，默会知识意味着个体真正的理解。由此人们对知识复杂性的认识大大拓展，并从根本上颠覆了长久以来依赖名言方式从事知识传递和文化传承的合理性。

除此之外，默会知识理论还挑战了理论性的知识传统，按照理论知识传统，人类的知识构成了一个等级结构，其中，普遍的知识处于较高的等级，而特殊的知识则处在较低的等级上。一种知识，越

是普遍就越重要，越有价值。默会知识实践观认为，人们不仅要了解一般的原理、规律，还必须了解特殊的、个别的东西，因为它是实践的，而实践总是与特殊的东西相关的。例如，一个人很可能有丰富的理论知识，熟知各种原理和规则，但由于缺乏经验、直觉、判断力，缺乏对特殊问题进行特殊分析、特殊对待的能力，所以不可能成为优秀的实践者。当然，默会知识不是意在否定普遍知识的重要性，而是强调它们两者的连接。在此理论基础上，各种与实践知识（智慧）相关的领悟能力、判断力、策划能力、反思能力就彰显出它无可替代的重要性。

为了清晰表述两者的区别，我们用如下表格做一个比较。

普遍知识	默会知识
普遍的（原理）	特殊的（经验）
可用语言描述的	言不尽意（只可意会）
理论的	实践的
外在描述	身体力行（寓居与内化）
逻辑推导的	感悟启发的
明确的	模糊的

我们在第三部分已经讨论过设计学科思维特性及与自然、社会科学学科思维的不同。为了深入探讨设计学科的实践特性，有必要再次重温设计思维的特征。其一，设计学科与自然科学、社会学科的不同点在于，后者是研究自然与社会现象发生的"必然性"，前者却要探讨人类未知世界的"或然性"，也就是未来有可能发生的事。自然科学探索的未知世界是已经存在的事物，是不以人的意志为转移的客观存在。而设计艺术探索的未知世界却是飘忽不定的，存在着许许多多的可能性。其二，具有鲜明的"默会知识"的特征。所谓的"默会知识"是指那些被西方传统知识认识论忽视的知识，例如，感悟的、经验的、技艺的、特殊的、口语化的、实践的等知识。它与理性的、逻辑的、实证的、沉思的、抽象的、普遍的、理论化的知识相对应，并试图把它们放在同等重要的地位。其三，设计学科对实践有较高的依存度。设计学科不是一门纯理论型学科，即使是那些设计史论学科、理论研究，也难以与设计实践摆脱干系。正是由于上述特点，因此设计学科中的理论与实践、思与行、形而上思考与形而

下行动关系密切，不可分离。

实际上，任何学科的思与行都是不可分离的，人的所有行为过程都有"思"的成分，"思"的过程也有行为的冲动与行为对结果的预想；设计的起点始于"思"，终于"行"；所有的"思"都要经过"行"的验证才能有效；所有设计的"行"为都要经过反"思"获得准确的价值评估，以有利于积累经验、总结得失与教训，为今后从事相类似的工作提供某种借鉴。

中国在几千年前就有"思而不学则殆，学而不思则罔"的古训，它清晰地阐明了"思"与"学"的辩证关系。思与行同样也处于类似的辩证关系。如果我们把它改成"思而不行则殆，行而不学则罔"，其学理也完全相同。中国古代教育思想极力倡导"知行合一"，它与现代教育倡导的"思行合一"并不矛盾。没有知识积累的基础，就没有思想的材料，也就谈不上思与行的结合。不过，由于受到历史条件的限制，"知行合一"的认识有其局限性。"知能达智"就表现出古人机械反映论的缺陷。

无论是建筑还是工业设计，设计与施工密不可分。严谨的设计师总是思行合一，完美的设计往往也是由内而外。结构设计必须考虑施工方法、施工应力与变形，而施工方法必须应符合设计要求。这样才能够满足结构的强度、刚度和稳定性要求。这不仅包含了对当下状况的考虑，更包含了前瞻性的思考。谨慎的设计实施与"落地"，并不会限制我们的奇思妙想，相反，它会使我们梦想成真，推动思行的前进。在课堂教学中，也要培养学生这种辩证的思行观。要把那些前瞻性的、目前暂时还实现不了

小型专题设计（一） 便携包装设计 王潇君

第五章 课堂教学实践 129

的创意构思与不切合实际的"胡思"与"乱想"区分开来。前者是基于观察过去和当下的现实后做出的关于未来的预想，也是符合事物发展的逻辑并可以依照计划一步一步地实现的。例如，各种智能化建筑与服务设施的未来发展，不用怀疑其实现的可能。后者是基于不经调查和思考的灵光一现，或者不考虑时间、空间、物质材料、工艺技术等条件，因而极有可能经不起推敲甚至根本实现不了。

第二节 过程中的新起点

　　自然科学家的探索虽然也重视其过程，但由于他们采用的方法是通过归纳、演绎的逻辑方法得到客观事实的证实，因此，其思维形式的最终表现是"聚焦"式，所有的"过程"都会趋向一个目标，要么是解开了自然的某一种奥秘；要么是解决了一些难缠的问题；要么是通过科学实验意外获得意想不到的结果。包括哲学在内的社会科学、人文学科以分析、概括、归纳、总结，从个别的、特殊的事实中找到一般的、普遍的原理，用来指导以后的实践，其知识有鲜明的"陈述性"特征。作为一种理论语言，是经过许多推导"过程"后的高度概括，由于过程中的语言推导内容是为最后的"原理"服务的，因此，一旦获得了"原理"，过程就显得微不足道的了。设计学科除了具备上述一部分知识性质外，面对更多的情形是艺术创作中对未来的不确定性，任何一个过程中的节点就有可能发展出另一种结果。其原理就像画家作画，只有第一笔画了以后，才知道如何画第二笔，如果把每一笔都作为一个过程，那么第二笔的选择，就是一种过程的选择。每一次落笔就有发展到另一种结果的可能。

　　笔者曾经历过一件印象很深的事：有一次请了学生助手帮助完成设计项目，这位助手只能按照你的要求复制出你希望得到的设计，很难把每一个修改的过程发展出新的不同凡响的设计构思。回想起以前自己曾经帮助其他老师设计时的情境，一点也不奇怪，为什么那位同学只能亦步亦趋。作为一位主创人员，你可能在每一个过程中捕捉到产生新创意的机会，也有可能你是在别人停下脚步的地方重新起步，有可能你在陷入困境后绝地反击，很多时候是你无法事先预想的；而这一切，作为一名助手，是无法感同身受的，也不可能如你所愿能够源源不断地产生新的想法。

　　在课堂教学过程中，你会发现学生在作业汇报中会有偏离原有构思轨道的新想法，很多情形下也是在过程走向中的节点变异。对此，教师应该多加理解，并试图把自己放在学生的位置上思考。有时候可要求学生尽可能多地画出草图，也是为了保留学生构思过程中想法的一种有效途径。

第三节 "锚定效应"思维与课题训练

"锚定效应"是来源于当代心理学的术语。其定义是：人们在对某一未知事物的特殊价值进行评估之前，总会事先对这个事物进行一番考量，此时，锚定效应就会发生，其情形就如同沉入海底的锚一样。锚定效应是人们在评估价值、制订决策时产生的正常心理现象，类似于学科研究中的"定位"。如果运用得当，有事半功倍的作用。

课题设计过程中可以充分运用人的锚定心理原理制订，有以下几点益处。

（1）制订较为合理的、具有训练价值的课题。一项行之有效的课题其出炉并不是教师个人随意设想的结果，而是集中了许多教学资源、许多教师的智慧、跨多学科成就的结果。尤其是综合设计专业，需要用特殊的眼光整合各学科的精华，再融入前瞻性设计意识综合而成。

（2）提出的课题有较大的挑战性，避免低层次重复训练，激发学生的挑战热情、创造欲望。所谓"取法乎上，得乎而中"，有了较高位置的"锚定"，能够有效防止训练难度的下滑。

（3）有利于学生明确学习与训练的方向，快速进入课题预先设计好的训练状态，防止学生偏离训练作业的目标。

（4）在有限定条件下的发挥，更能够锻炼学生解决实际问题的能力，提高运用抽象的概念知识解答现实问题的能力。

（5）有利于根据"锚定"事物的内容、性质、范围，从上下、左右、内外、前后等快速编制出相互联系的"关系网"，根据它们之间的联系一一解决问题。

与所有事物一样，"锚定效应"也有负面作用。对于学习能力、创造能力强的同学，要求他按照锚定好的课题去发挥，有可能会限制他的创意思维；对于有思维惰性的同学，又会有代替其思考、选择之嫌。这需要任课教师根据情况灵活掌控。

思考题

一、设计学科的实践性特征体现在哪些方面？
二、为什么说中国传统的实践教育思想有其合理性？
三、为什么设计学科实践理论与默会知识理论如此契合？
四、"陈述性知识"与"过程性知识"有何不同？
五、"知行合一"与"思行合一"的区别在哪里？

中国美术学院设计艺术学院综合设计系
"跨界·综合"实验性设计教学丛书
21世纪全国高等院校艺术与设计系列丛书

思之维·课题设计

LOGIC
COURSE
DESIGN

毕业设计

| 作　　者 ‖ 胡芊芊
| 题　　目 ‖ 多次元农庄整体设计
| 指导老师 ‖ 成朝晖、陈立勋
| 设计阐述 ‖ 随着经济时代的演进，农业由过去的以资源为导向，以片面求经济效益为主，转向以技术为导向，以追求人与自然协调发展为主，也就越来越趋向以提高人类生活品质为主的"人本化"发展理念。

"人本型"农业的最大特征在于美学精神的融入。在西方美学中，随着社会的发展与进步，逐渐形成了以工业设计为核心的技术美学。我们相信，农业作为第一产业，未来也必然孕育出以农业设计为核心的"农业美学"。

农业美学研究的基本意义在于：

（1）可以催生农业设计发展，有效地克服农业技术负效应的产生和影响，增强农业与自然生态的和谐程度，实现可持续发展。

（2）可以充分弘扬农业科学精神，揭示农业科学的发展方向，推进农业科技意识的觉醒和提高。

（3）能够进一步深入挖掘美学的特性，丰富美学研究的内容，对美学的研究对象和任务提供重要的启示。

总平面图　　　　　功能分析图　　　　　景观节点图　　　　　绿化分析图

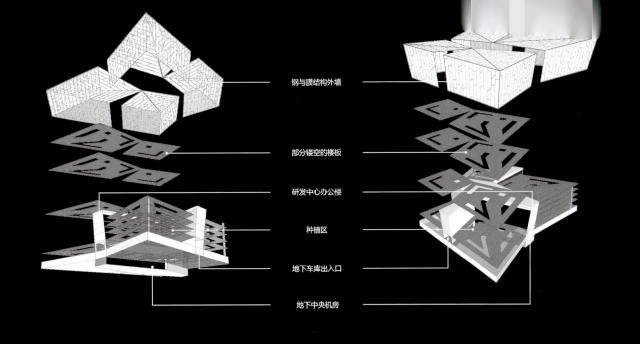

钢与膜结构外墙

部分镂空的楼板

研发中心办公楼

种植区

地下车库出入口

地下中央机房

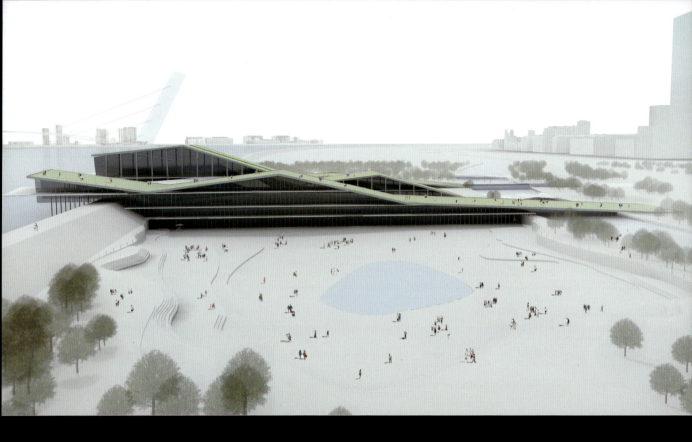

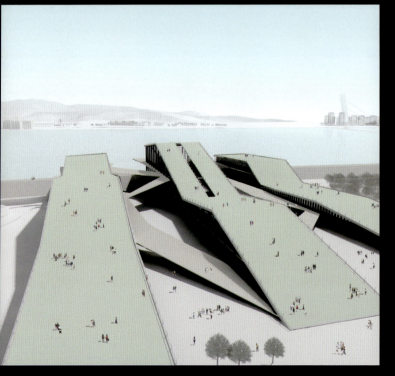

作　　者 ‖ 王超然、高泽伟
题　　目 ‖ 观澜·栖
指导老师 ‖ 陈立勋、郑筱莹、郭锦涌
设计阐述 ‖ 一切都是由一个简单的问题开始：为什么我们要观澜·栖？

清幽宁静，休闲安逸正是我们观澜·栖所想要营造的生活状态。我们想有一个地方，面对着波翻浪卷的滚滚江潮，看天地作威，千里鼎沸，龙戏沧海，浩荡钱塘，里面各式节目、各类人等、各样活动在同一时空发生，从而凝聚一种能量，带动文化发展。观澜·栖的规划正是要解决游人停留、观潮、休息等问题，要满足城市人群亲水需要与休闲观光需求，为不同年龄层次的人群提供一个开放性、娱乐性、参与性的活动场所，从而积聚周边人群，带动周边文化与经济的发展。

作　　者 ‖ 蔡一清、王频捷
题　　目 ‖ 城市的再叙述
指导老师 ‖ 成朝晖、陈立勋
设计阐述 ‖ 杭州西湖边的景色是最吸引人的，沿着西湖泛舟，能听到西湖水拍岸边的不同节拍声。我们记录下这些不同的节拍声，再把与节拍声对应的水上风景也记录下来，并且以"船"作为展示的载体，游客可以在"船"上循声而望景。当观众乘上我们的"小船"透过"船"上的"窗户"就能看到我们"准备"好的西湖的景色。

在这道风景线上，我们把真实的风景透过西湖的水来展现。而岸上的景，我们以自己的感官表达的结果作为"模型"，既想证明声音提供给观众的视觉体验，它是复杂的、多元的，也想把通过声音还原出来的"风景"作为一个契子，它代表每个人心中都有自己独特的体验。同时这些模型也是真实的西湖水景与大空间中声音的连接，这个画面本身就包含了景色、音符与水的元素。

作　　者 ‖ 霍晓恒、陈世凯
题　　目 ‖ 现代竹编设计
指导老师 ‖ 成朝晖、陈立勋
设计阐述 ‖ 在传统文化深厚的中国，现代设计依然无法割舍来自民间文化的情绪渲染，尤其当我们要在"民族的就是世界的"这个理念中找到一个切入点时，才发现民族之美的窗口显得无比重要。传统竹编工艺是中华民族可贵的文化遗产，但是由于受到当今社会市场经济及高新技术产业的冲击，这一工艺的传承面临着严峻的考验。如何将竹编工艺与现代设计结合，使之符合新时代的美学观点，塑造具有特色的创意设计，创造出为现代社会人们接受并喜爱的竹编设计作品，使传统竹编工艺得到弘扬和传承？我们的毕业创作以此为出发点，设计一系列竹编灯具和竹编器具作品。

作　　者 ‖ 苏丹、周颖、杨静、郑松松、陈晓蓉、
　　　　　卢若凡、费舜、苏远
题　　目 ‖ 之江象山艺术社区策划方案
指导老师 ‖ 成朝晖、陈立勋
设计阐述 ‖ 转塘是西湖区着力打造的五大新区之一，规划定位为居住、创业和休闲旅游中心。随着杭州城市化进程的推进，转塘迎来了开发建设的历史性机遇，全面的改造及中国美术学院的入驻使这块热土呈现了勃勃生机。自2003年建设以来，已投入20余亿元进行基础设施建设。现在"二横、三纵、半环"的交通框架基本建成。自来水供给、污水处理全部纳入大市政配套。一座自然环境宜人、旅游资源丰富、配套设施完善、交通条件便捷的城镇已展现在人们面前。

作　　者 ‖ 谷成欣、李梓铭、吴蕙
题　　目 ‖ 御火·EXTINGUISHER
指导老师 ‖ 郭锦涌、郑筱莹

设计阐述 ‖ 本设计元素来源于《山海经》。采用山海经中御火神兽的形象进行图文设计，借鉴中国传统色彩和传统纹样，力图表现中国传统文化及现代审美情感需求。

参考文献

[1]　[美]S.阿瑞提.创造的秘密[M].钱岗南,译.沈阳:辽宁人民出版社，1987.

[2]　[美]DONALDA·NORMAN.情感化设计[M].付秋芳,程世三,译.北京:电子工业出版社,2005.

[3]　[美]唐克扬.设计XX的故事[M].苏杭,译.北京:北京大学出版社,2011.

[4]　郑建启,李翔.设计方法学[M].北京:清华大学出版社,2006.

[5]　[美]黛比·半尔曼.像设计师那样思考[M].鲍晨,译.济南:山东画报出版社,2010.

[6]　金观涛,华国凡.控制论与科学方法论[M].北京:新星出版社,2005.

[7]　叶丹.基础设计[M].南昌:江西美术出版社,2009.

[8]　潭平,甘一飞,张示机.概念艺术设计[M].青岛:青岛出版社,1999.

[9]　[英]弗兰克·惠特福德.包豪斯[M].林鹤,译.北京:生活·读书·新知三联书店,2001.

[10]　杨砾,徐立.人类理性与设计科学[M].沈阳:辽宁人民出版社,1988.

[11]　[美]赤伯特·A.西蒙.人工科学[M].武夷山,译.上海:上海科技教育出版社,2004.

[12]　[英]查尔斯·斯诺.两种文化[M].纪树立,译.北京:生活·读书·新知三联书店.1994.

[13]　[英]布莱恩·劳森.设计师如何思考[M].杨小东,段烁,译.北京:机械工业出版社,2009.

[14]　[美]马特·马图斯.设计趋势之上[M].焦文超,译.济南：山东画报出版社，2009.

图书在版编目 (CIP) 数据

思之维·课题设计 / 陈立勋，郑筱莹著 .—北京：北京大学出版社，2018.1
（21世纪全国高等院校艺术与设计系列丛书）
ISBN 978-7-301-29015-6

Ⅰ. ①思… Ⅱ. ①陈… ②郑… Ⅲ. ①艺术—设计—高等学校—教材 Ⅳ. ① J06

中国版本图书馆 CIP 数据核字（2017）第 304323 号

书　　　名	思之维·课题设计 SI ZHI WEI·KE TI SHE JI
著作责任者	陈立勋　郑筱莹　著
策划编辑	孙　明
责任编辑	李瑞芳
标准书号	ISBN 978-7-301-29015-6
出版发行	北京大学出版社
地　　　址	北京市海淀区成府路 205 号　100871
网　　　址	http://www.pup.cn　　新浪微博：@ 北京大学出版社
电子信箱	pup_6@163.com
电　　　话	邮购部 62752015　　发行部 62750672　　编辑部 62750667
印 刷 者	北京大学印刷厂
经 销 者	新华书店
	889 毫米 ×1194 毫米　16 开本　9.25 印张　296 千字 2018 年 1 月第 1 版　2018 年 1 月第 1 次印刷
定　　　价	58.00 元

未经许可，不得以任何方式复制或抄袭本书之部分或全部内容。
版权所有，侵权必究
举报电话：010-62752024　电子信箱：fd@pup.pku.edu.cn
图书如有印装质量问题，请与出版部联系，电话：010-62756370